帶枝筆去旅行

從挑選工具、插畫練習
到親手做一本自己的筆記書

朱雀文化

序
畫筆帶我去旅行

　　常有人問我是什麼時候開始手繪旅遊插圖的，其實愛畫畫、愛旅行的賊（許多人以台灣國語將我名字中的「潔」唸成「ㄗㄟˊ」，久了就變成「賊」了），最初也是和大家一樣，習慣用拍照來做旅行紀錄，直到某一次的歐洲三國遊歷，當回國後翻看著成堆的相片，卻驚覺記憶有些混淆，這時不禁想著，若能一邊旅行，一邊用手繪做記錄，讓自己永遠記住旅遊點滴，將會是多美好的一件事啊！就這樣，開啟了我的手繪旅遊紀錄之路。

　　手繪有什麼好處呢？即時、確實、方便，以及培養觀察力都是它的優點。因為風景、人物或建築物就在眼前，當擁有最深刻印象和豐富的情感時，筆下的圖和文字立即反映出真實。此外，帶著1枝筆和本子，放在衣服口袋或隨身小包包中，想畫時馬上畫，相當方便。還有一點，手繪時為了下筆順暢，會更仔細觀察身邊的事物，練就觀察力愈來愈敏銳的好功力！常有一同旅行的朋友指著本子問，這東西在哪？我怎麼沒看到？我們不是走著相同的路、參觀一樣的景點嗎？

　　在這本書裡，賊要分享如何一邊旅行、一邊手繪記錄。想畫畫的你，可翻開CHAPTER3，拿起筆直接在書上或另外準備的本子上做練習；在CHAPTER1，可以依需求找到適合旅程的本子，也可以動手做自己專屬的本子；購買工具之前，先聽聽賊在CHAPTER2，關於工具們的小建議；最後，來到CHAPTER4，再跟著賊的本子們一起去世界各國旅行，或者分享生活中的點點滴滴。

　　手繪是件幸福的事，不要有太大的壓力，順著自己的心意，只要一枝筆和一本簡單的本子，來趟不一樣的旅程吧！

王儒潔，就是賊！

閱讀本書之前先看這裡！

真是迫不及待想要翻開這本書，別急！先瞭解以下的解
說，幫助你在接下來的閱讀中更順暢。

認識書中小圖案

書中除了文字和插圖外，還適時搭配一些類似重點提示
的小圖案，都是我的建議和經驗談，一定要看。

賊人推薦圖，這是我經過實際經驗，覺得有助於手繪
特別推薦給讀者們參考的，但因各人喜好不同，建議大
家多多嘗試。例如：p.033中我覺得白膠優於其他黏貼
類工具、最好用，所以在旁邊加上一個賊人推薦圖。

賊頭賊腦information圖，是關於情報、資訊和常識
方面的小提醒，例如：p.054中特別提醒大家不可將刀
類工具放在隨身行李，帶到飛機上去。

賊老師TIME圖，是針對內文練習中的解說，或者知
識類注意事項再次提醒，例如：p.050中，比較不同粗
細的鋼珠筆繪圖的效果，以及p.055中解釋不同性質色
鉛筆的繪圖效果。

本書出場人物有哪些

書中最常出現的人物，是我的家人們，都常出現在我的
插圖中！

這位本名叫王儒潔的
小姐，是本書的作者，
喜歡旅行，也喜歡畫畫。

賊小姐

這位先生，
永遠支持著賊，
做賊耶的事情。

QQ先生

這位現在還只會說著
自己語言的先生，
讓賊甜到做夢也會笑。

小琥先生

本書的閱讀順序

沒有手繪經驗的初學者們，建議可從CHAPTER3中的手
感練習、構圖練習和綜合練習開始，隨便一張紙和一
枝筆，任何時間和地點都能練習。但如果你已經會畫
些小東西的人，建議從CHAPTER3中的圖文排列，以及
CHAPTER1開開心心找本子開始閱讀。

目錄 Contents

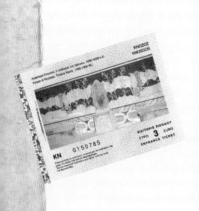

CHAPTER 4
本子裡的旅遊回憶

 超可愛的房屋造型紀念品, 可惜太貴了!

來到夢幻的小島‧Oia, 或許是在書和
網路上看太多, 真正見到時沒有特別
的驚奇, 但隨處可見的藍白小屋,
一直讓我有在夢中的感覺…

照像, 怎麼照都好看, 景色美、天氣好,
不過都像是人物合成在背景的圖畫上,
那樣的不真實!

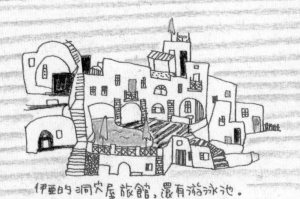

伊亞的洞穴屋旅館, 還有游泳池。

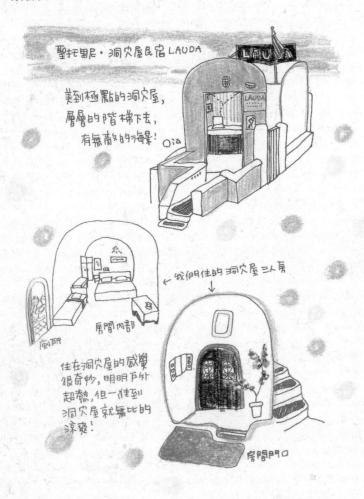

跟著我的手繪本子去旅行 希臘

聖托里尼·洞穴屋民宿 LAUDA

美到極點的洞穴屋，
層層的階梯下去，
有無敵的海景！ Oia

← 我們住的洞穴屋三人房
↓

房間內部

廁所

住在洞穴屋的感覺
很奇妙，明明戶外
超熱，但一進到
洞穴屋就無比的
涼爽！

房間門口

台灣故事館

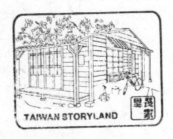

TAIWAN STORYLAND

不知為什麼,
對老台灣的東西,
有種莫名的迷戀♥.
只要是復古的店,我就想去看看!

爸說是被他影响,我覺得好像有点,又不全然,
這些老東西,每回都會讓我想起台南的生活,
疼我的爺奶...雖然年紀很小,但每次
回台南用著舊式的碗盤(上面有圖案),
就覺得很溫馨♥

新樂園冰果室

冰果室

那段時間,
那些人,
都不在,
我又能靠老東西
來回憶那段情...

台北 98 忠孝牧場
台北市忠孝東路四段 293號 98號5F
(02)2752-6609

MO-MO-Paradise

1 2 3 4

當您點完餐後,確認
電鍋開始加熱,請稍
作等待,在等待調時
將生蛋打入碗中,並
攪拌均勻。

高湯滾騰後,加入
蔬菜及牛肉。
建議您在鍋中多放
些白菜,東京蔥,會
使壽喜燒更添鮮甜。

將煮熟的牛肉和
蔬菜沾上蛋汁後
食用,滑嫩不燙
口的優點,有種
說不出的超級
美味。

此時再生份手工
烏龍麵,麵條
吸收鍋中鮮味
起吃半的湯汁後
絕對讓您回味
無窮。

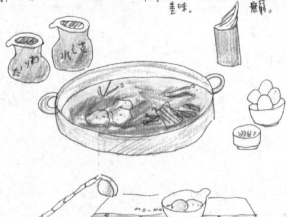

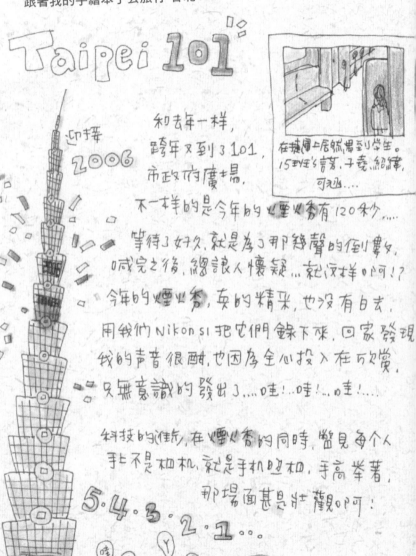

Taipei 101

迎接 2006

在城堡上居然遇到學生。
15班's書籤.子喬紹律,
可逃....

和去年一樣,
跨年又到了101,
市政府廣場,

不一樣的是今年的煙火秀有120秒....

等待了好久,就是為了那幾聲的倒數,
喊完之後,總讓人懷疑...就這樣嗎啊!?

今年的煙火秀,真的精采,也沒有白去,
用我們Nikon s1 把它們錄下來,回家發現
我的聲音很醜,也因為全心投入在欣賞,

只無意識的發出了,...哇!..哇!...哇!....

科技的進步,在煙火秀的同時,瞥見每个人
非不是相机,就是手机照相,手高舉著,
那場面甚是壯觀啊!

5.4. 3.
2. 1...

哇 哇 丫 哇

夢西小朱生

看到華納威秀的廣告牆上，
有一幅超大
的海報看板，女口果·愛
拿相機亂拍…

本來。想去看 Movie 打發時間，
人多、人多、人夷的太多了，
從101到紐約的天橋看下去，滿滿的人，
可以說看不到地面了…

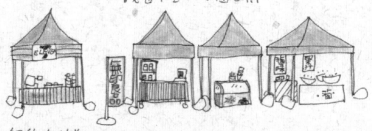

紐約·紐約前，
聚集了很多擺攤飯，連7-11和樓上的"無印良品"都來湊熱鬧。

想上洗手間而進去紐約，人多的讓人想吐，
懶的等，又好厚臉皮去男廁上心

連"無印良品"的床鋪和沙發椅子上，
滿滿都是人!?天吶可!!

CHAPTER 1
開開心心找本子

每趟旅行，
就從尋找筆記本開始！

翻開用過的每一本本子，那些點滴回憶湧上心頭，慶幸還好
有這些圖畫，才能將每次旅程中的美好時光完全保留。

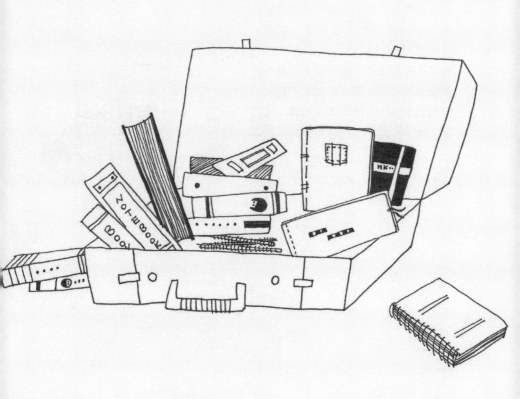

PART 1
本子挑挑看

常有人問我，喜歡用哪一種本子畫畫？市面上的本子千百種，封面款式更是無法細數，的確難以抉擇。不過我認為，選擇本子只要順著自己的喜好，或針對該趟旅程的時間、主題，再依照版面形式、尺寸、紙張來選擇，就能找到適合的本子。

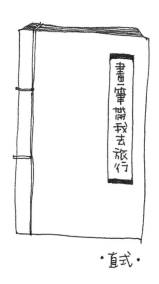

· 直式 ·

從版面形式來看

排除特殊版面的本子,我們可以把
市售的本子,簡單的分成直式和橫
式二種版面形式。

直式

· 直式展開圖 ·

一般直式筆記本的種類及選擇樣
式較多,我個人偏好使用直式,
優點是方便掃描放在部落格上。
手繪完成後,會有自己出版一本
書的成就感。

橫式

素描本較常見的是橫式,方便繪
圖和取景,類似我們使用相機
時,常用橫幅畫面來取景。使用
這種本子時,不妨將它當作相機
的觀景窗。尤其是廣角寬景時,
橫式的本子最能派上用場。

· 橫式 ·

· 橫式展開圖 ·

從尺寸來看

我會考量旅程的天數，採取自由行或跟團旅遊，來選擇本子的大小尺寸及厚薄度，畢竟我們不是專業的寫生團，以輕巧、方便攜帶為主。

B5大小

約17.6×25公分，算是較大的尺寸，因頁面較大，可稍將圖畫得大一點，但購買時須注意不要挑選太厚重的，避免隨身行李過重造成負擔。

A5大小

約14.8×21公分，在一般書籍上稱作25開，市面上最常見到的文字書籍大小，適合加入散文或筆記。

B6大小

約12.5×17.6公分，是最容易攜帶的尺寸，太小本有時在手繪時無法盡情發揮。放在隨身包包也不佔空間，同時不容易折損到四角或起皺摺。

A4 size

B5 size

A5 size

B6 size

mini
口袋本size

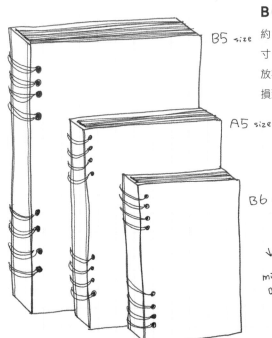

貼心小叮嚀 information

如果本子太重，會偷懶的想把它放在飯店內不帶出去，而錯失手繪的時機！

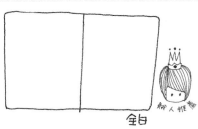

全白

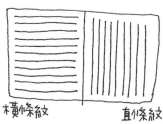

橫條紋　　　　　直條紋

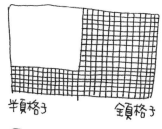

半頁格子　　　　全頁格子

單排框子　　　　雙排框子

花邊　　　　　　小圖案

從內頁來看

選擇自己喜歡的版面形式和尺寸大小後，翻開內頁，如何做抉擇？也是門學問呀！

空白內頁

全空白的內頁，優點是能隨性手繪、記錄文字，不受線條和圖案限制，能發揮個人最大的創作力。

線條內頁

頁面上配置粗細、橫直不同的線條，方便做文字記錄，適合喜歡畫面整齊、條理分明、字體工整的人。

格子內頁

由小格子組成的內頁，可作為字體和圖案的定位點。格子顏色通常較淡，適合喜歡畫面整齊，又擔心線條影響畫面的人。

圖框內頁

內頁中印上一格格設計好的圖框，可將圖畫在框框內，旁邊搭配文字，成為有故事性的漫畫式手繪。

圖案內頁

內頁邊緣有不同風格的圖案，較容易影響畫面的呈現，不建議手繪時使用。

從紙張材質來看

遇到自己畫起來很順手的紙張,一定要牢牢記住!它將會成為手繪生活的好伴侶。以下這幾種紙,是一般市面較常取得的紙張。

記號愈多,代表紙張的耐水性和摩擦性愈佳。

紙張\特性	耐水性	耐摩擦	紙張特性
影印紙	●	●	常見的影印紙屬於模造紙的一種,比較耐磨且耐擦。依品牌的不同,影印紙有厚薄之分,較薄的紙容易因擦拭而破掉。
素描紙	●●	●●	相較於一般影印紙,素描紙的纖維較長,所以紙質較強韌,禁得起擦拭,紙張表面不易起毛。此外,也因紙紋路較粗,炭筆易均勻塗抹。
粉彩紙	●●	●●	簡單的說是畫粉彩的專用紙,紙張有橫紋的彩色紙,通常一面平滑,一面有平行條紋。條紋在粉彩繪圖時,能達到上粉均勻的效果。
水彩紙	●●●	●●●	專門用來畫水彩的紙,目前市面最常買得到的是日本水彩紙、博士紙、法國風丹水彩紙、阿奇士水彩紙等。其中日本水彩紙,價格中等且吸水量、顯色力尚可,適合新手練習使用。

財頭財腦 information

在台灣,紙張單位通稱「磅數」,60公克/平方公尺習慣通稱為60磅。簡單的說,就是紙張的重量,磅數越大,表示紙張越厚重。

當不同的紙張遇上各式媒材，
哪個組合是效果最好的拍檔呢！

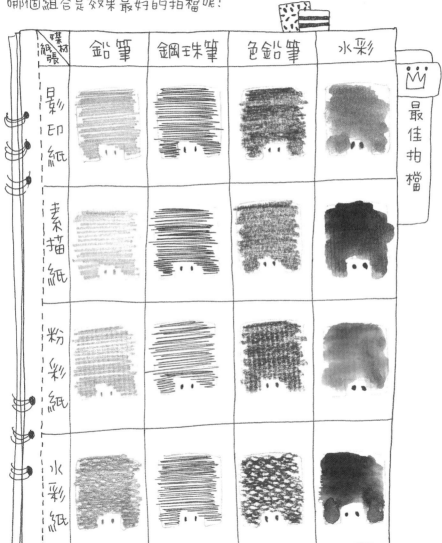

媒材\紙張	鉛筆	鋼珠筆	色鉛筆	水彩
影印紙				
素描紙				
粉彩紙				
水彩紙				

最佳拍檔

PART 2
本子好特別

每回挑選本子的過程，總會發現一些特別的本子，讓人愛不釋手，忍不住想跟大家分享。以下這些本子，是我挑選出來想和大家分享的，每本都在使用過後加上了它們的特色，讓大家更瞭解。這些特別的本子都陪伴我渡過不少美好時光。

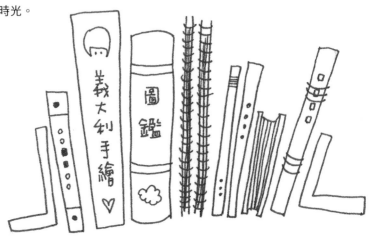

水越筆記本
「There is a baby」系列

水越

AGUA Design®

水越筆記本 "There is a baby…" 系列。

這是賊使用最久，也最喜愛的筆記本，手工穿線裝訂，看起來很厚重，實際上只有300g，很適合旅行使用，賊可是…每天背著也不覺得累，目前累積有大本此款筆記本。

Days are morning green.

賊人推薦

可惜，現在改款成偏黃色紙張，賊還是習慣舊款的白色紙張，掃描也方便！

賊頭賊腦 information

我自己超喜愛水越「There is a baby」系列筆記本質感，這種紙使用起來很順手，累積到現在都已經第六本了！

收藏趣味筆記本

來自日本，文具權威KOKUYO Campus的
收藏趣味筆記本，實用性高，攤開內頁
可同時置放照片、寫筆記的本子。我將
它拿來裝小波的照片，搭配上文字，就
是一本珍貴的成長紀錄！

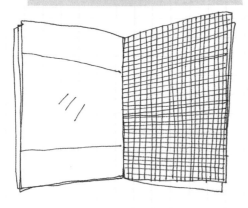

貓小姐從
日本帶回,送給
賊的彌月禮,
可製作小波
成長日記用!

KOKUYO Campus
收藏趣味筆記本 Lite

單頁附透明內袋,
可收集照片、票根、
雜誌內頁...等。

8mm 格線紙,
特厚高級紙,
墨水不易滲透背面,
也有支撐資料
的作用。

珍藏回憶票根紀錄本

適合喜愛收集各類票根的使用者，一旁可以紀錄時間和旅遊的點點滴滴。點綴在每一頁的圖案，讓本子更人性化。妹妹曾經送過我一本這種筆記本，邊貼上票根，邊欣賞插圖，滿滿的旅遊回憶。

dimanche
珍藏回憶票根紀錄本

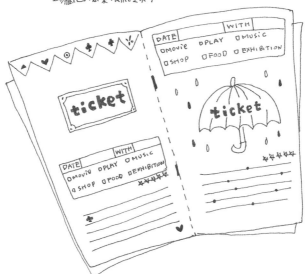

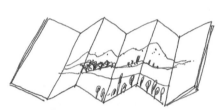

中國風折頁筆記本

在北京買的中國風筆記本,大紅色的精裝硬質質感外觀,具有濃厚的東方風味,攤開後如同卷宗般的內頁,可單頁繪製,也可拉開成為連幅,圖畫呈現多樣視覺效果。

可單頁使用,
也可整個攤開來
做連幅手繪。

去北京時買的,
大紅色中式折頁
筆記本,一直捨
不得使用呢!

北京.
折頁筆記本

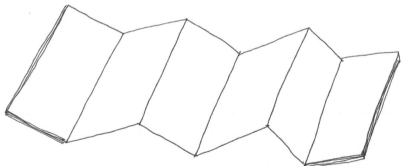

環遊世界旅行萬用本

是旅遊紀錄本也是護照套的環遊世界旅行
萬用本，內有多個儲存空間及針對旅行所
設計的各式內頁，從行程的規劃到花費的
明細、外幣的兌換都能一一記錄。

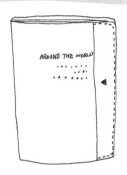

Around the world
環遊世界旅行萬用本
◀funzakka▶

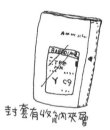

封套有收納夾層

內部夾層，能收納票根

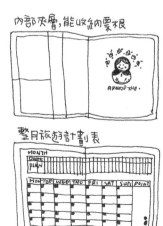

整月旅遊計劃表

當日行程規劃表

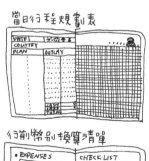

行前幣別換算清單

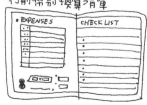

MUJI
硬面 繪本筆記本

硬面精裝封面，
全白封面及內頁，
可直接手繪使用。

硬面繪本筆記本

無印良品的這款繪本筆記本，是以全
白內頁搭配精裝封面，全白的內頁，
讓我使用起來更隨性，連封面都可直
接手繪，有量身訂做般的質感。

2007年
賊畫了一本，
送給QQ先生
當生日禮物！

MOLESKINE®
*city Notebook

城市系列旅行筆記本

針對訪客和城市居民理想而設計的城市系列筆記本，可以記錄旅程點滴及收藏滿滿的回憶。內頁包含當地街道地鐵索引和市中心的大地圖，是城市旅遊的最佳指南。

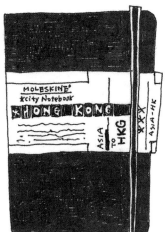

香港 City Notebook

內含城市市中心地圖，按字母順序街道地鐵系統索引，和大規模地圖。

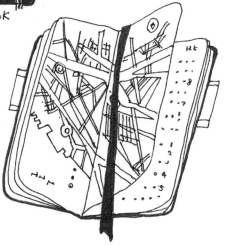

市中心地圖

PART 3
本子動手做

市面上找不到適合的筆記本，或總覺得缺了點什麼嗎？那就跟著我動手做屬於自己的旅行本子吧！選擇喜歡的紙張，裁切成適合旅行天數的尺寸和厚薄，再加上自製的封面，筆記本就更有自己的味道。

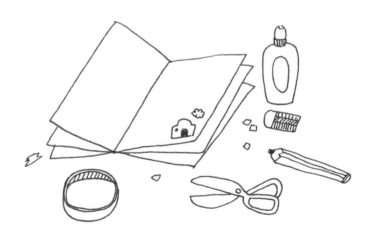

準備材料和工具

自己製作本子並不難，參考下面的圖，
材料和工具都是隨手可得的，準備好了
嗎？跟著我一起動動手，開始做本子。

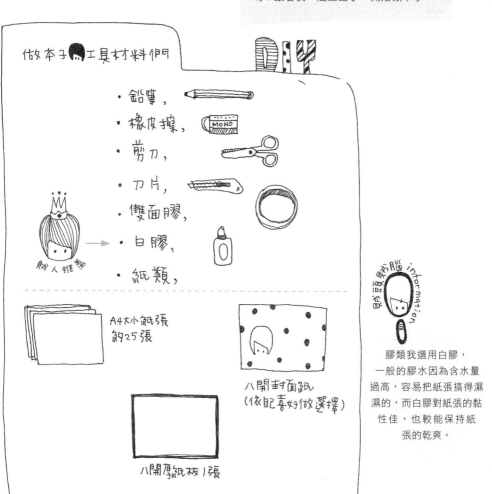

做本子的工具材料們

- 鉛筆，
- 橡皮擦，
- 剪刀，
- 刀片，
- 雙面膠，
- 白膠，
- 紙類，

驚人推薦

A4大小紙張
約25張

八開封面紙
（依配喜好做選擇）

八開厚紙板1張

information

膠類我選用白膠，
一般的膠水因為含水量
過高，容易把紙張搞得濕
濕的，而白膠對紙張的黏
性佳，也較能保持紙
張的乾爽。

開始製作內頁

內頁是筆記本的重點，自己製作本子最大的樂趣就是可以選擇喜愛的內頁，當然也可以拆掉現成筆記本的內頁，再重新黏貼。詳細做法可參照p.035的步驟圖喔！

腦頭頭腦 information

書背是指因書本內頁所形成的厚度而言，如果想製作厚一點的本子，就必須放入多一點的紙張，或者選用厚一點的紙張。

拆本子

選擇喜歡或熟悉好用的本子，將它們裁切成適當的厚度，簡單的內頁就製作完成囉。

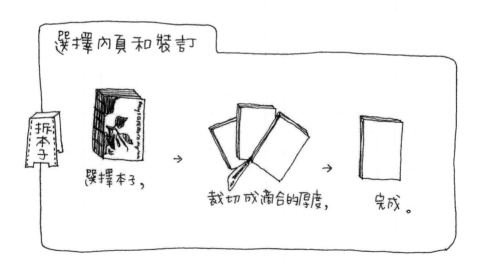

選擇內頁和裝訂

拆本子

選擇本子，　　　裁切成適合的厚度，　　　完成。

膠裝

膠裝是將選好的紙材一側對齊後,在書背上施膠將紙張固定的裝訂方法。牢靠的程度雖無法和手工線裝相比,但卻是最快速且省力的裝訂方式。

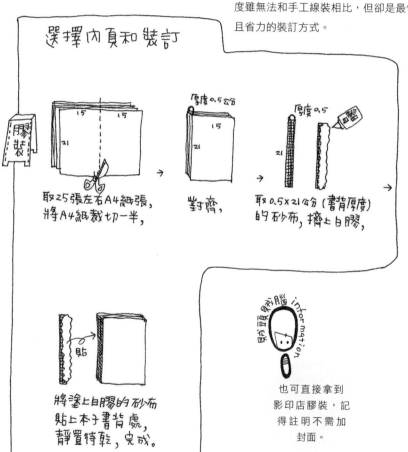

選擇內頁和裝訂

膠裝

取25張左右A4紙張,
將A4紙裁切一半,

對齊,

取0.5x21公分(書背厚度)
的砂布,擠上白膠,

將塗上白膠的砂布
貼上本子書背處,
靜置待乾,完成。

information

也可直接拿到
影印店膠裝,記
得註明不需加
封面。

簡單製作封面

內頁製作完成後，接下來為本子打造專屬的封面了。我將自己常製作的封面分成紙張平裝、簡易紙板精裝和精裝三種，你可以參照下圖和p.037的步驟圖試試！

紙張平裝

平裝本子的封面和封底通常選用輕薄的材質，簡易裝訂且方便攜帶，但較無法保護內頁不折損。

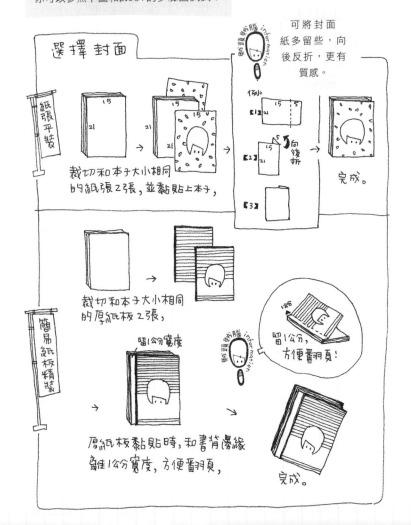

選擇封面

紙張平裝

裁切和本子大小相同的紙張2張，並黏貼上本子，

可將封面紙多留些，向後反折，更有質感。

【1】

【2】 向後折

【3】

完成。

簡易紙板精裝

裁切和本子大小相同的厚紙板2張，

留1公分寬度

留1公分，方便翻頁！

厚紙板黏貼時，和書背邊緣距離1公分寬度，方便翻頁，

完成。

簡易紙板精裝

這是我的私房裝訂方式，不想費時製作，又想保護內頁，只要兩張厚紙板就能做簡易精裝。

精裝

精裝本子的封面和封底多半使用硬質材料，較能保護內頁。通常用在頁數較多、要求美觀或需長期保存的書籍封面。

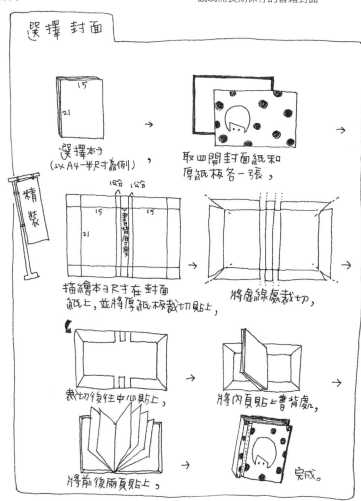

一個國家，一本本子，我用手繪收藏
滿滿的旅行回憶！以下介紹的都是
賊之前出外旅遊時使用的本子，每
本都是經過實用性和個人喜好的考
量而選擇的，挑出來給大家參考。

法、西、英行‧**本子**

這本記載歐洲之旅回憶的筆記本，內容是以文字記述為主。每到一個景點，隨即定點式的記錄行程。內頁是直式橫條紋的配置，很適合書寫文字，而且尺寸迷你，放在口袋裡隨時都能取出使用，十分方便。

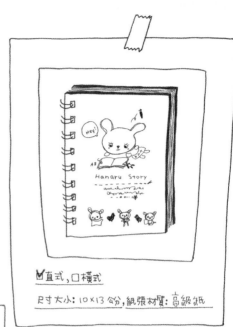

☑直式，□橫式

尺寸大小：10×13 公分，紙張材質：高級紙

☑直式，□橫式

尺寸大小：15×21 公分，紙張材質：道林紙

希臘行‧**本子**

希臘讓你聯想到什麼顏色？當然是藍！白！因為挑不到藍色系的本子，於是選了一本從封面到內頁都全白的筆記本，準備來趟藍與白的希臘之旅。

韓國行・**本子**

第一眼見到這本筆記本的封面花樣時，心裡大叫：就是它！看到本子，就讓我聯想到預定旅館的地板花色。因為僅有四天的行程，本子以方便攜帶為選購重點。

東京行・**本子**

東京之旅，我用的是蘑菇出版的筆記本。日式禪風的封面有股說不出的獨特美，內頁則有描圖紙、一般A4紙及牛皮紙三種材質。厚紙板的封面就像在紙張下面墊了一塊厚板，方便隨時拿在手上或放在腳上立即手繪。

蘑菇mogu這個品牌，是從設計T恤、筆記本、袋包、工作服開始，不斷嘗試開發各式自然、實在的生活用品，試著從眾多國際設計品牌中走出自己的路。作品可前往
www.mogu.com.tw
欣賞。

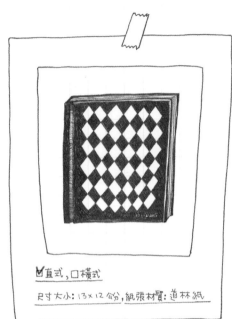

☑直式，□橫式

尺寸大小：13×12 公分，紙張材質：道林紙

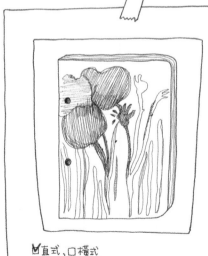

☑直式，□橫式

尺寸大小：15×19 公分，紙張材質：各式紙材

德國行‧**本子**

方形的色塊令人聯想到德國人
一板一眼、守規矩的民族性,
而黑色封面搭配黃色綁帶,和
黑、黃、紅三個顏色的德國國
旗相呼應!

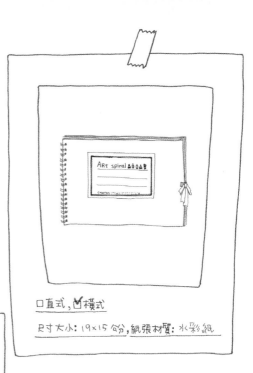

□直式,☑橫式
尺寸大小:19×15 公分,紙張材質:水彩紙

義大利行‧**本子**

去義大利旅行前,因為找不到適
合的本子,我決定將水越的空白
筆記本拆成適當厚度,再將粉紅
色、白色、綠色的不織布縫上鋪
棉,製成個人風的義大利國旗本
子。本子的做法可參照p.034。

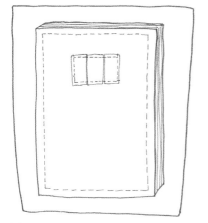

☑直式,□橫式
尺寸大小:15×19 公分,紙張材質:鬆厚紙

香港行・**本子**

因為對本子越來越挑剔，我買了台膠裝機，從內頁到封面都能隨心所欲選擇自己喜愛的紙材製作。若沒有膠裝機，選好紙材後，也可以請影印店幫忙膠裝。

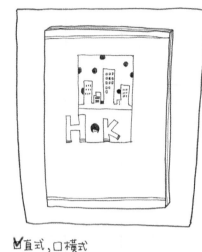

☑直式，□橫式

尺寸大小：15×19 公分，紙張材質：影印紙

北海道行・*之旅*

這本筆記本和德國本子同時購買的，兩本樣式相同但顏色不同。這本大紅色的封面，不禁聯想到日本國旗的紅、白兩色，很自然就用在北海道之旅上了。

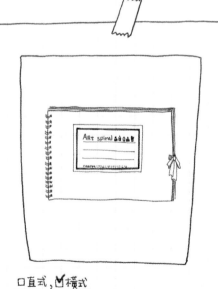

□直式，☑橫式

尺寸大小：19×15 公分，紙張材質：水彩紙

市面五花八門的本子，挑一本喜歡的，加上1枝筆，走到哪裡畫到哪裡。

帶著你的本子，旅行去！

CHAPTER 2
認識小小工具們

航空公司 Airlines	班次 Flight	目的地 Dest	登機 Gate	備註 Remark
PART	1	基本工具不能少		048
PART	2	進階工具隨意搭		052

選對工具，
讓旅途中的手繪更暢！

鉛筆、自動鉛筆、鋼珠筆、摩擦筆和原子筆……挑選一枝最喜歡的筆，放入隨身小包包，當你被眼前的景色吸引時，趕緊將美景畫在本子上，永遠留下這份回憶。

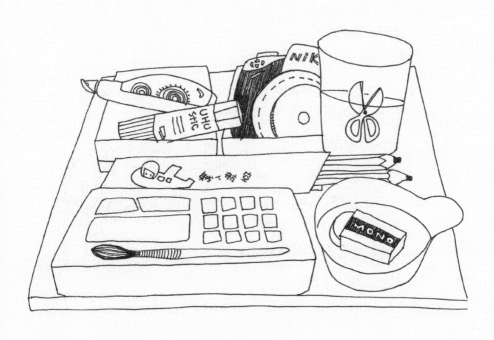

筆類和修正類工具,是在選定筆記本後必須慎選的基本工具。文具店、商場裡琳瑯滿目的進口、本土商品,還真讓人不知如何選起。我建議在選擇前,先瞭解這些工具的特性和用法,再依個人的喜好、預算添購即可。首先,你可以先備妥基本工具,再決定是否挑選適用的進階工具。

哪枝筆最適合我

鉛筆、自動鉛筆、鋼珠筆、流行的摩
擦筆和原子筆,每種筆從筆管材質到
筆芯幾乎完全不同,手繪後呈現出來
的效果自然有所差異,只要使用得
當,都是繪圖的好幫手。選擇適合自
己的筆,是開始手繪的第一步!

鉛筆

鉛筆的色階分成H到B,款式很多。H的筆
芯硬,畫出來的顏色較淡,容易刮傷紙
張;4B以上的筆芯較柔軟,但因顏色太
深而不易擦乾淨,建議使用軟硬、深淺適
中的2B鉛筆手繪。

不同色階鉛筆之繪圖效果:

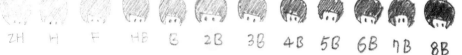

2H　　H　　F　　HB　　B　　2B　　3B　　4B　　5B　　6B　　7B　　8B

自動鉛筆

相較於鉛筆,自動鉛筆的特點在於能畫出
更細緻的線條,而且在旅行中使用,可以
省掉削鉛筆的困擾。

· 自動鉛筆 ·

鋼珠筆

鋼珠筆的筆芯依粗細而呈現出不同的效果，其中我最喜歡使用0.4的鋼珠筆描繪輪廓，線條的粗細較適中。你可先用鉛筆打好草稿，再以鋼珠筆描繪外框。熟練後，可以直接用鋼珠筆手繪，就不需擦拭鉛筆草稿線條，節省不少時間

•黑色鋼珠筆•

不同粗細鋼珠筆之繪圖效果：

PILOT魔擦筆

日本人研發出的新產品，顛覆原子筆跡難以擦乾淨的既定印象。手繪初學者總擔心自己畫不好，畫錯了又不能用橡皮擦，所以不敢輕易嘗試用原子筆畫圖。而這種原子筆的設計較特殊，不用帶立可白，只要以筆末端的特殊設計，就能輕易擦掉畫錯的筆跡，對初學者而言是不錯的選擇，同時還推出不同顏色的筆芯，選擇更豐富！

•魔擦筆•

選擇適用的修正工具

外出手繪最擔心的，就是畫錯了該怎麼辦？這時可依個人繪圖習慣選擇橡皮擦、立可白或立可帶等修正工具。

達人推薦

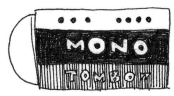

· 橡皮擦 ·

橡皮擦

橡皮擦可用來擦拭、修改鉛筆及自動鉛筆的線條。橡皮擦依材質成品有軟硬之分，若太軟，使用時不易擦拭乾淨；太硬則容易將紙擦破。挑選時可以試著彎曲橡皮擦，挑出軟硬適中的。但因每個人手感不同，還是需要實際試用。我個人偏好老牌子，例如：TOMBO蜻蜓牌、Pentel飛龍牌及FABER輝柏牌，軟硬適中且橡皮擦屑少，都是有口碑的好擦子！

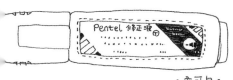

· 立可白 ·

立可白

液態的修正液，有瓶裝、筆型、特殊細嘴型的商品，較能修飾小細節，但缺點是不易乾，需花較長時間等待，且會散發出刺鼻的臭味。

· 立可帶 ·

立可帶

方便修飾面積較大的地方，可立即修飾，不需浪費時間等它乾。要注意的是，使用立可帶的作品，以掃瞄機掃描後會有顏色深淺不一的困擾。

PART 2
進階工具隨意搭

除了PART1中介紹的基本工具（參照p.048），以下要介紹的膠類、裁剪類、上色類工具，都是可隨意選搭的進階工具。有了它們，就更能隨心所欲的完成旅行手繪本子，讓旅行紀錄的內容更精彩。

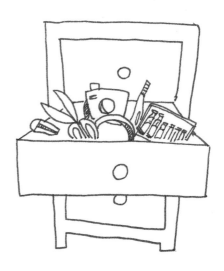

膠類不可缺

隨身帶著可黏貼的工具，隨時隨地
將博物館門票、火車票根等黏在本
子上，可避免遺失，且可省下回國
後整理的時間。

·口紅膠·

口紅膠

口紅膠體積小、方便攜帶，是黏貼票根、
名片等紙類的好幫手，再者因不含過多水
分，使用後筆記本的背面不會濕濕的。但
因黏性較弱，票根等容易因為多次翻動而
脫落。

雙面膠

雙面膠正反兩面皆有黏性，黏性較強不易
脫落，但使用太多會增加本子的厚度，且
會製造出許多小紙屑。

·雙面膠·

筆型口紅膠、膠水筆

筆型口紅膠和膠水筆是最新流行的黏貼工
具，因膠水筆尖如筆一般細，最適合做細
部黏著，也可作為其他膠類使用後的細部
補強工具。

·筆型口紅膠·

·膠水筆·

挑一把方便裁切的刀具

旅行中收集到的票根、簡介等紙張，有時並不需要整張黏貼，這時可用剪刀、刀片輕鬆裁切下所需的小圖，再黏貼或收藏起來，會比徒手撕下的紙張邊緣乾淨整齊。

切記工具類用品不能放在隨身行李中，如果攜帶上飛機，會被海關人員沒收。

剪刀

用剪刀將票根、傳單，依照本子的尺寸裁剪成適當大小。但直接以剪刀裁剪筆直的線條並不容易，建議可先畫好直線或以尺輔助裁剪，才能剪得整齊又漂亮。

刀片

對於剪刀無法裁剪到的細部，可使用刀片切割。刀片切面較剪刀裁剪面來得整齊，避免出現裁剪面彎曲、不直的缺點。

• 剪刀 •

• 刀片 •

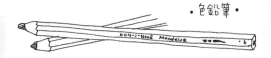

·色鉛筆·

讓色彩更豐富的上色類

若説基本工具能勾勒好圖案的外框，那上色類工具，就是能讓圖案更豐富的神奇魔法師。當然，若不想攜帶太多工具，也可回國後再上色。

賊老師 TIME

色鉛筆

色鉛筆可分為油性色鉛筆和水性色鉛筆，油性色鉛筆容易上手，新手使用也能得心應手，但吸附性較差，無法層層堆疊；水性色鉛筆吸附性較佳，加水後有水彩暈染的效果。

不同性質色鉛筆之繪圖效果

·水性色鉛筆·　　　　·油性色鉛筆·

水彩

常見的水彩分成固態和液態兩種，其中固態水彩多做成盤狀，是以水直接沾取上色，能使畫面較柔和，色澤更多變，而且攜帶方便。相較於液態水彩，我更建議攜帶固態水彩。

·Sakura 攜帶水彩·

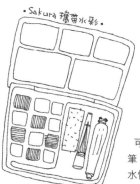

賊頭賊腦 information

可準備一枝自來水筆，筆管內可裝水，沾水性顏料即可使用，方便外出。

·管狀液態水彩·

善用其他小幫手

除了之前介紹的工具，像相機、標籤、描圖紙、相片角貼（可在相片四角固定住的東西）等，都可依個人需求和習慣選擇購買。

·數位相機·

相機

相機是每次旅行的得力小幫手，數位相機可以當作構圖前的取景練習，拍下來的照片也能夠慢慢觀察，回到家再畫，彌補當場沒時間畫的不足。

·單眼相機·

便利貼式描圖紙

可將這種描圖紙貼在雜誌或旅遊書的地圖上，在上面做標記解說，避免直接在書本的地圖畫記號，無法再次使用。

WRITING STATION Tracing Paper

DAISO買的·
便利貼式描圖紙

使用方式：

抽取式標籤

這種標籤一般文具店都看得到，有防水塑膠和普通紙張類。有了它，方便在雜誌書籍上標示特殊內容的頁數，可重複使用是最大的優點。

相片固定角貼

若不想將票證、名片等小物完全黏牢，可用這種角貼，黏貼在四角或左右兩邊暫時固定。

噴墨用標籤紙

旅行途中，寄明信片給朋友們是件有趣的事，相信大家都有過這樣的經驗吧？我的做法是事先將朋友們的地址列印在標籤紙上，在旅遊地書寫完明信片後再貼上貼紙直接寄出，省掉抄寫的時間和精力，相當方便！

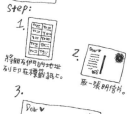

打開我的工具袋

除我喜歡旅行，更熱愛手繪，每回
出門總會帶上自己的小小工具袋，
將美好的風景繪入本子中。下面是
我的工具袋，一起來瞧瞧，這袋裡
藏了哪些秘密小法寶！

袋子裡的工具，如a、b、c、e、g、h和k
分別在P.049～050「CHAPTER2認識小小
工具們」中有做過說明，大家可翻到前幾
頁看喔！

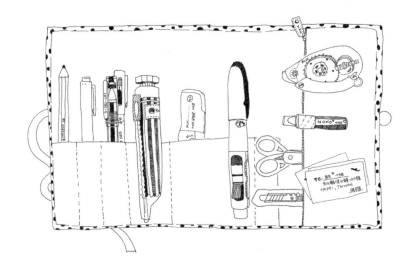

d 旋轉色鉛筆

一枝筆管內塞入了8種不同顏色的色鉛筆，可省去攜帶一大把色鉛筆的麻煩。

f 螢光筆

螢光筆方便在地圖上標出想去的地點，這款特別的螢光筆有兩個小功用，除了單純當作螢光筆，在筆身處還附有抽取式標籤紙，一物兩用！

i 旋轉橡皮擦

輕輕旋轉就能伸縮的條狀橡皮擦，口徑較一般塊狀橡皮擦小，能擦拭到更細微的線條和細部。

j 旋轉雙面膠

這款旋轉雙面膠，不仔細看會誤以為是立可帶，外觀和使用方式都和一般的立可帶一樣，有雙面膠帶黏性強的優點，而且使用後不會產生小紙屑，相當環保。

財頭財腦 information

除了行李箱，出門前另外準備個工具袋吧！將手繪工具全都集中放在這個工具袋裡，需要時才不會手忙腳亂找不到東西，或得將整個包包倒過來翻找！

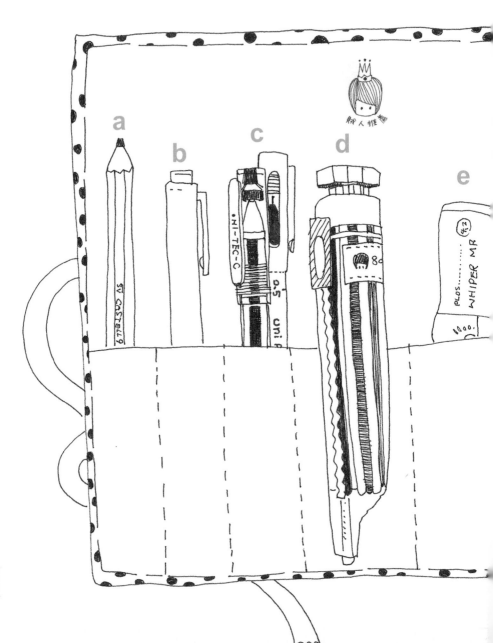

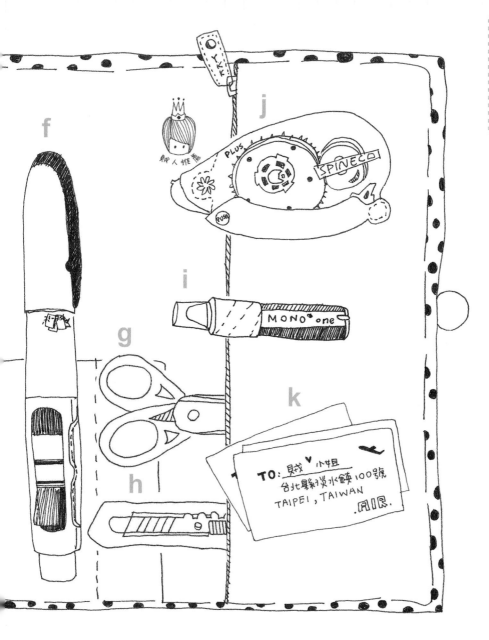

CHAPTER 3
本子上的小小練習

準備好筆記本和筆，開始手繪課程囉！

你是第一次體驗手繪的初學者嗎？不用擔心沒有手繪經驗，跟著我從基礎的點、線、面開始畫起，展開一場有別以往的手繪旅程吧！

色彩、明暗與構圖是繪畫的基本要
素。練習將不同的要素組合，再加上
創意，打造獨一無二的手繪本子。

不一樣的蹺蹺板・色階練習

常用來繪圖的鉛筆分為H、B兩大類。H的顏色淡、筆芯質地硬，容易刮傷紙張；4B以上的筆芯相對較柔軟，不過，繪出的顏色太深不易擦拭乾淨。參考下面的色階蹺蹺板，左邊的顏色較淡，而右邊的顏色過深，所以最適合當作繪製草稿的，是中間的B、2B和3B鉛筆。

範例

練習

上圖是我畫的色階圖，取出繪圖鉛筆，在練習1和2中將不同號碼鉛筆在正確的空格裡面嘗試塗上顏色，就能看出顏色的差別。

練習1

請在下面的蹺蹺板空格裡，加上不一樣的鉛筆色階！

練習2

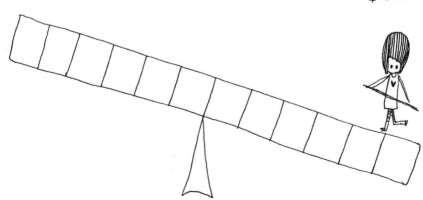

不一樣的糖菓子
● 點的練習

不同深淺與大小的點點，可以代表寫實的圖形或花樣，也可以是一種抽象寫意，就像罐裡滿滿的糖菓子，讓人有更多的想像。運用不同色階的鉛筆，試試自己的手感，繪製有深有淺的大點點和小點點。

範例1

請在下面的罐子裡，加上不一樣的糖菓子！

練習1

範例**2**

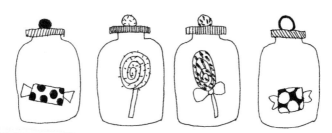

練習**2**

請為罐子裡的糖菓子，加上點點系列包裝紙。

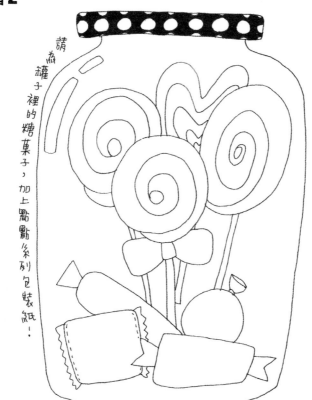

不一樣的雲朵・線的練習

點可以構成線，線可以構成面。圖畫中，大部分是由線組成，利用簡單的直線、曲線、虛線，變化出各式各樣的平面、立體圖樣。同一枝筆，只要改變筆觸的輕重、速度的快慢，就能畫出不一樣的線條來。

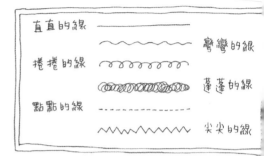

範例

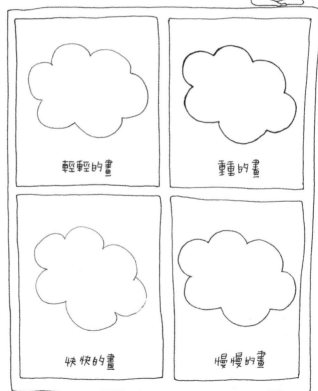

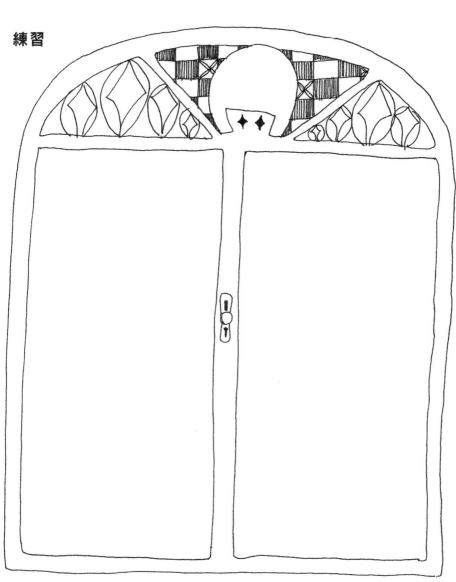

練習

請在窗外加上不一樣的雲朵兒。

不一樣的花布塊．**面的練習**

面由線而來，圖像就是面的組合結果。
面能創造出更豐富的圖形組合，讓畫
面呈現更加完整。利用點和線任意搭
配而成的面，拼出各式各樣的花布塊。

範例 1

請在下面的格子裡，
加上不一樣的花布塊

練習 1

練習**2**

端詳前面選擇一塊花布，幫我加上衣服吧！

範例**2**

旅遊筆記，通常是插圖加上文字說明，更能完整記錄旅途新鮮事。下筆前，先構思一下圖畫和文字的排列方式，會有意想不到的成果。

組成內容

圖文是組成旅遊日誌的兩大主角，可依個人習慣和喜好決定呈現方式，可以分成：只有文字、只有圖畫或圖文組合三種。

只有圖畫

以圖畫來寫旅遊日記，完全不加入文字說明，類似漫畫般，可以讓閱讀者發揮個人的想像力，看圖說故事。

【只有圖畫】

只有文字

單純用文字來記錄旅程，較像一般日記形式。對文字思考型的人來說，看起來直接了當，不過有時加些圖畫會更具想像喔！

【只有文字】

新天鵝堡中太美了，我畫不出來。
我想，還沒來過"新天鵝堡"前，
不知道什麼叫作 夢幻!!!
領隊幫我們叫了台馬車，
我搶到馬伕旁的第一排，
林間的小路、天空正
飄著小雪片...
馬車、雪、城堡...一度以為自己
就是那公主和王子勒?!
城堡和常見的法式不同、
是屋頂尖尖的那種，據說
迪士尼的徽章，就是仿天鵝堡
設計出來的有!

圖文搭配

圖文搭配可分成文字為主，圖畫點綴；以及圖畫為主，文字只是輔助說明這兩種。特別建議手繪初學者以圖文搭配的方式呈現，圖畫讓紀錄更精彩、生動，文字則使內容更翔實。

【文多圖少】

【代宮山】

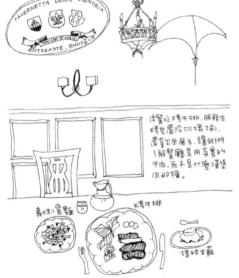

【圖多文少】

記得，在出發的前一晚，睡不著的我還掛在MSN上，好心的哈和先生，在要下線前，丟了個網址給我，說是給我的小禮物…就是這間日本第一名的甜店，

本來在自由丘，我們想要一間店喝下午茶，選定了Afternoon Tea，服務生都拿水和MENU來，我們卻覺得店太吵，不像貴婦人的優雅，而走出店門口，出來之後，卻感覺無比的輕鬆，而決定往【代宮山】前進…

一走到這間甜點店，果然氣氛都不一樣，我點了一份"綜合水果派"，美味極了！吃進口中真的會有幸福的感覺…

這餐吃火烤牛排，服務生烤完還沒切塊之前，還會出來展示，讓我們了解餐廳是用高貴的牛肉，而不是什麼漢堡肉那種。

義大利蔬菜麵

火烤牛排

提拉米蘇

不管你是繪畫天才或文字高手，順著自己的心意寫和畫就OK了！

圖文順序

圖文搭配除了排列順序外，進行記錄時，也會有先畫圖、後畫圖、先寫字、後寫字的問題，通常可以按照時間多寡、景物難易、重要事項為何來決定。建議下筆前，心中先有個初步概念，把畫面做好切割。

先畫圖

圖是主角，文字是配角。通常在手繪實際景物時使用，突顯景物的描繪，文字只是輔助的説明。

先寫字

文字是重點，圖是配角。通常使用在以文字為主的記錄方式，主要在記錄或抒發心情，圖畫多為點綴式的小插畫。

順序

・先畫圖・
先畫圖，圖是主角，字是配角。

・先寫字・
先寫字，字是主角，圖是小插畫。

先寫字先寫字
先寫字先寫字
先寫字先寫字

先寫字先寫字
先寫字先寫字
先寫字先寫字

行程緊湊時，
建議景物當前先畫
圖，再利用零碎時
間補文字。

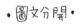 ・圖文分開・

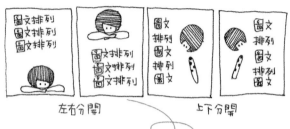

左右分開 　　　　　上下分開

《聖母百花大教堂》

排列方式

前面提到的圖文搭配，其實就是位置與比重的排列，不同的需求或表現方式會有不一樣的呈現方式。

圖文分開排列

圖文分開排列時，無論是左右分開，或者是上下分開，皆能夠使畫面和文字擁有完整的區塊，各自完整的呈現。

因為行前看過《冷靜與熱情之間》這本小說，對聖母百花大教堂已在腦中不知想像過幾回。

一邊用耳機聽著解說，一邊隨手塗鴉，這時，喬托的鐘樓鐘聲正響起，如果不需擔心隨時會冒出來要錢的吉普賽人，真以為自己置身在天堂仙境中！

圖文合併排列

圖文分開排列時，由於文字分散在圖案四周，往往讓人有文字只是輔助説明的錯覺，也較隨性的感覺。

圖文合併·

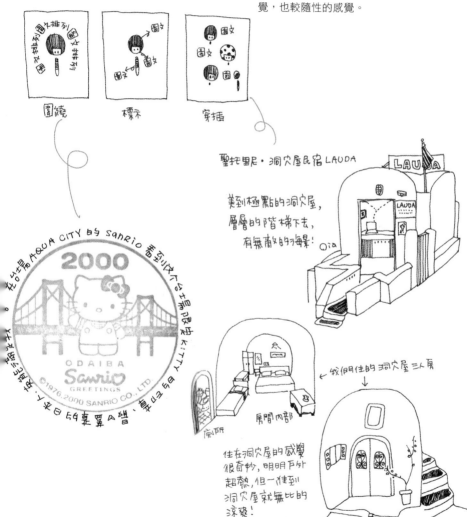

圍繞　　標示　　穿插

在日本的AQUA CITY BY sanrio 看到這個台場限定 KITTY 的日章。蓋了滿滿的日本印章，當作是旅途的真實人誌。

2000
ODAIBA
Sanrio
GREETINGS
©1976.2000 SANRIO CO., LTD

聖托里尼·洞穴屋民宿 LAUDA

美到極點的洞穴屋，層層的階梯下去，有無敵的海景！　Oia

LAUDA

←我們住的洞穴屋三人房

房間內部

廁所

住在洞穴屋的感覺很奇妙，明明戶外超熱，但一進到洞穴屋就無比的涼爽！

房間門口

任何手繪都離不開形狀、物體基準點和敘述重點。所謂的構圖，就是將這三要素描繪得更詳細，做更豐富的呈現。初學者可以從以下簡化成幾何圖形、加上水平線和焦點擺放位置來做練習。

簡化成幾何圖形

先觀察物體，再將物體的外觀簡化成「○」、「△」、「□」等幾何圖形，運用在繪製草稿時，確定大小位置。跟著以下的步驟，一起做練習！首先，將景物簡化成○或□的幾何圖形，再決定要畫成的圖案，像頭和臉，最後再描繪細部，例：五官和髮飾。

範例 1

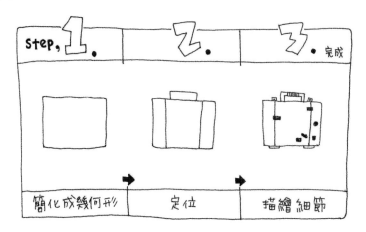

練習 1

範例2

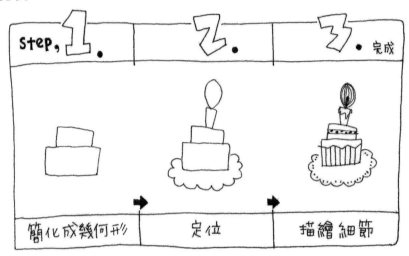

練習2

範例3

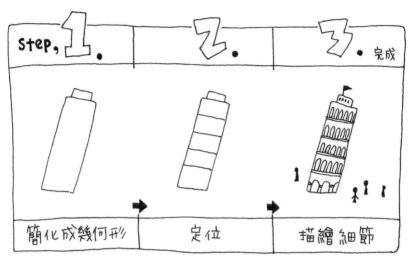

step. 1.	2.	3. 完成
簡化成幾何形	定位	描繪細節

練習3

【九宮格構圖】

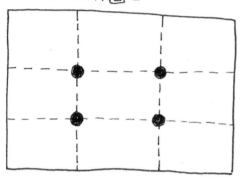

加上水平線

同樣的景物，因為水平線擺放的位置不同，會產生不同的視覺效果。水平線就是所謂的基準，會影響描繪景物在畫面中所佔的份量。簡單的說，手繪就是用眼睛攝影，畫筆好比是相機，構圖就是取景。這裡教你一個最簡單也最實用的方法，沒有把握時，就將水平線放在九宮格上。

將主題放在線上或點上，
因為這四個點是人視覺最敏感的地方，
可以突顯主題，
也能使畫面平穩又有變化。

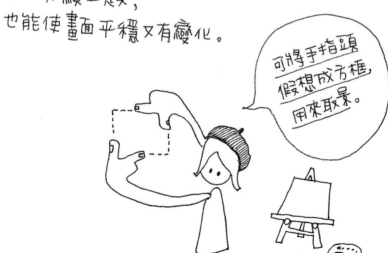

可將手指頭假想成方框，用來取景。

練習 1

實景如左圖，試著改變遠方（建築物）的
地平線高低位置，看看是不是有很大的差
異呢，你也來試試看！

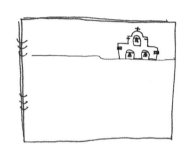

【上】拉高水平線，
　　　強調地面。

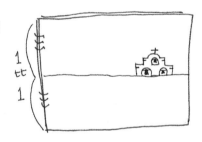

【中】天空與地面比例
　　　為1：1，較呆板。

1
比
1

【下】拉低水平線，
　　　強調天空。

焦點該放在哪？

眼前美麗的風景、雄偉的建築或滿桌讓人流口水的美食，令人眼花撩亂，該取哪個景來畫呢？首先，試著將雙眼想像成相機鏡頭，對好焦距，抓出視線中最吸引你的景物來畫就好了！

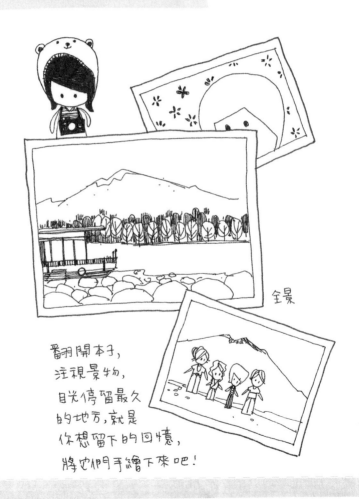

全景

翻開本子，
注視景物，
目光停留最久
的地方，就是
你想留下的回憶，
將它們手繪下來吧！

前、中、後景焦點的練習

利用「雙眼牌鏡頭」，將所見景物分成
前、中、後景，焦距再對準前景、中景或
後景，或將前、中、後景任意搭配，就能
產生不一樣的手繪作品，可以參考以下的
範例。

運用前面學過的點、線、面等基礎課
程,以及幾何圖形、水平線等構圖練
習,拿起筆,來趟紙上手繪旅行吧!

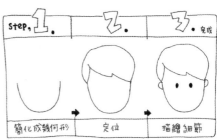

範例

參照範例，一起做練習唄！

人物

人物是最常畫到的東西之一，可先將人頭畫成一個圓型，再加上髮型、五官特徵或者特別的飾品，如眼鏡、牙套等等，手繪人物會更活靈活現！

人物練習

賊老師 TIME

頭髮可以這樣畫:

食物

旅程中的用餐時間、享用隨手買下的路邊小食，是最愉快的時刻了。不妨嘗試以繪圖方式畫下這些垂涎欲滴的食物。手繪食物時，可利用不一樣的線條，表現食物外觀的銳利和柔軟。

範例

step, 1.　　2.　　3. 完成

簡化成幾何形　　定位　　描繪細節

參照範例，一起做練習嗯！

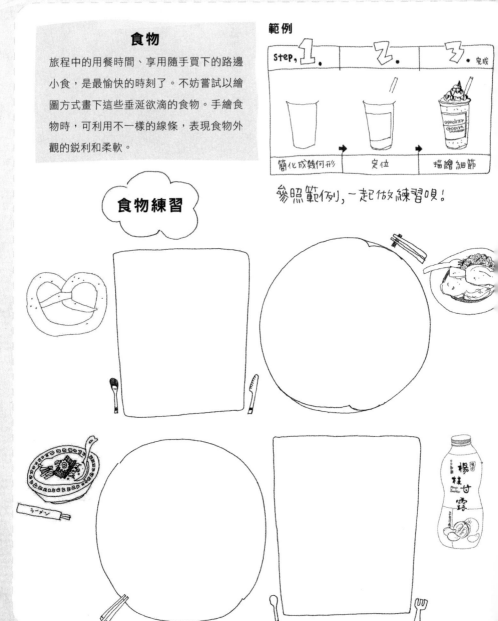

食物練習

範例

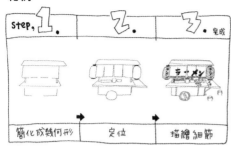

step, 1. 2. 3. 完成

簡化成幾何形	定位	描繪細節

參照範例,一起做練習唄。

餐廳

無論跟團或自由行,吃飯都是件大事。除了食物美味可口,餐廳和用餐地點的氣氛更是讓人享受美食不可或缺的關鍵。手繪餐廳時,可選擇將焦點放在餐點、餐桌或餐廳的裝潢上。

餐廳練習

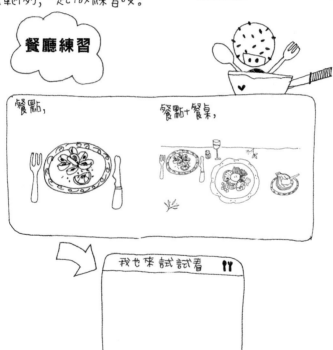

餐點,

餐點+餐桌,

我也來試試看

票證

一趟旅程下來，身上總會累積不少門票、車票、飛機票、船票等等的票證，這些訴說每趟行程內容、外型簡單的票證，內容才是描繪的重點，如有細小的字體，可以用點點來表示。

範例

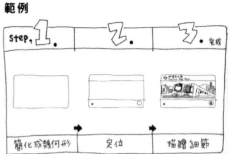

step 1.	2.	3. 完成
簡化成幾何形	定位	描繪細節

賊老師 TIME

需要書寫字體時，只要寫出重點的字，其他可用‧‧‧‧‧或‧‧‧‧‧替代。

參照範例，一起做練習唄！

票證練習

2008/08/14　車次/Train 421

台北 Taipei ➡ 新竹 Hsinchu

16:30　　　17:02

車廂/Car 1　座位/seat 6E

NT$240 票價　成人

BOARDING PASS

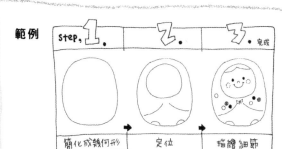

紀念品

在每次旅途中買回的紀念品,都充滿了我對那次旅行的回憶,只要看到這些東西,彷彿又回到旅程當中,因此,才會有那麼多人樂此不疲、不遠千里親自帶回來。

範例

簡化成幾何形 → 定位 → 描繪細節

參照範例,一起做練習唄!

紀念品練習

賊老師 TIME

剛開始畫紀念品時,建議先將這些東西當成大型實際景物來畫,千萬不要太過拘泥在細節的描繪上。

雜物

四處旅遊時，時常在不同國家的小店中，像尋寶般發現不少頗具特色的雜貨、小物。試著將它們手繪出來，分享給所有朋友們。

範例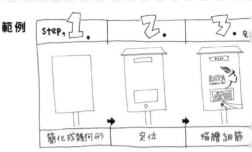

step. 1. 2. 3. 完

簡化成幾何形　　定位　　描繪細節

參照範例，一起做練習唄！

雜物練習

範例

step. 1.　　　2.　　　3. 完成

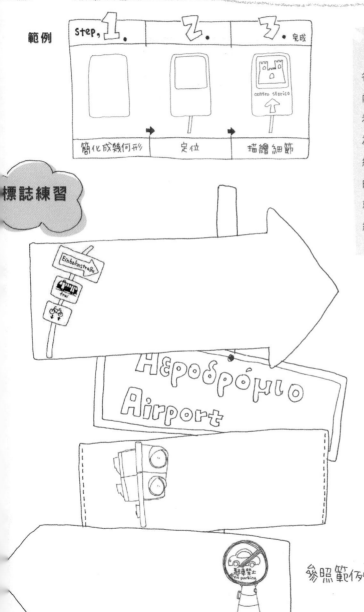

簡化成幾何形　　定位　　描繪細節

標誌練習

標誌

各地的標誌圖案不同，內容繁簡都有，但多以看圖就能辨識出含義為設計的重點。初學手繪的人，尤其面對複雜的標誌時，不需一開始就畫得太細，只需先描繪出重要的部分即可。

參照範例，一起做練習唄！

交通工具

汽車、船、火車、地鐵等等，是載著我們在各處移動不可缺的交通工具。描繪交通工具時，盡量維持它們的完整性，較能呈現出立體感。

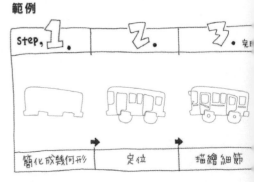

範例

參照範例，一起做練習唄！

交通工具練習

範例

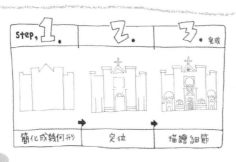

step, 1. 2. 3. 完成

簡化成幾何形 → 定位 → 描繪細節

不要相信自己的眼睛，只畫心中想呈現的事物就好，別老老實實的全描繪出來。

建築物練習

參照範例，一起做練習唄！

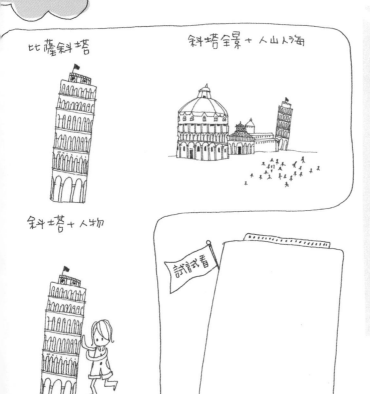

比薩斜塔

斜塔全景＋人山人海

斜塔＋人物

試試看

建築物

旅途中，絕對少不了參觀著名建築物這個行程。除了名勝古蹟外，某些很有特色的民房，也都是最佳的手繪主角。畫建築物時，雄偉的建築總令人嘆為觀止，但不要被建築複雜的外觀嚇到，先將它簡化成幾何圖形，再細細描繪細部，如此一來更容易下筆！

「在旅途中玩都來不及了,哪還有時間能畫畫,都是什麼時候繪製旅行日誌的?」這是朋友們最常問的問題。其實只要有心,任何旅程中的零碎時光,都是繪製旅行日誌的好時機。根據我的經驗,通常會選擇在旅程途中、旅程空檔或回程中繪製。

旅遊途中當場畫

用餐時間是最美好的手繪時光，可一邊享用餐點，一邊坐著慢慢畫。其他像參觀美術館、欣賞風景時，不妨找個空地，或站或坐著手繪，因景物都在眼前，最有即時性，比較適合沒有時間限制的自由行旅人。

當場畫 1

北海道・登別旅館

回飯店泡完溫泉後，大夥兒穿上浴衣享用料理，可輕鬆地邊吃邊畫，但缺點是無法預料會上幾道菜，對版面構成稍有影響。像這張圖中，仔細找一找，有沒有發現？竟然有三盤料理掉到桌子外頭了！

祝いの宿 登別グランドホテル

超級豪華的懷石大餐，大家都換了浴衣來到餐廳，一排排對坐在榻榻米上用餐。日本人的習慣，在用餐前一起舉杯大喊"乾杯～"

因為跪不習慣的爸媽，把腳ㄚ伸出來桌子外…

當場畫2

德國‧琴湖宮

德國之行是跟著旅行團一起去的，跟團的
行程最大的缺點是較無法自我掌控時間，
不可能因為還沒畫完就讓整團的人等著你
畫，只好訓練自己邊走邊畫。

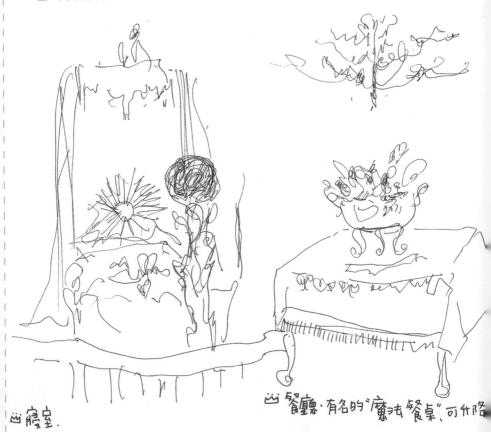

凶 寢室.

凶 餐廳‧有名的 "魔法餐桌" 可升降

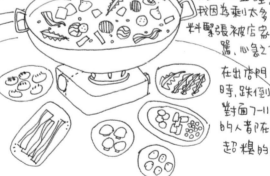

當場畫 3

香港‧有骨氣鍋店

這讓我想起某次香港之行的有趣回憶，當時進入火鍋店吃飯，嘴巴咀嚼美味的同時，一邊忙著加入食材，一邊還得忙著手繪料理，因為太專注在本子上，鍋底還因此焦掉了呢！

熟練快速的手繪，才能享受美食，像我就常常吃到冷掉的餐點。

有骨氣

9:00 P.M前 **$88** (成人)

9:00 P.M後 **$68** (成人)

湯底要另外加錢唷!
我們點招牌
【招牌豬骨煲】

* 本來要去吃"阿一靚湯"，但怎麼找都找不到，只好改吃"有骨氣鍋店"，晚上十點多了，二層樓的店依然滿是客人。

我們是吃到飽的，不過湯底是另外加金錢，吃了一堆字看攏，意思不懂的火鍋料，因為太晚吃，餓過頭的五個人，反而吃不多，剩一堆料，煮到鍋子都有焦味，走了一天太累，小�RRR和發雄居然吃到打瞌睡，我因為剩太多料緊張被店家罵，心急之下，在出店門口時，跌倒，對面7-11的人都在看，超糗的!!

當場畫4

梵蒂岡‧西斯汀禮拜堂

參觀博物館、美術館等展覽區,遇到禁止
拍照的狀況時,正是手繪派上用場的好時
機。你可以大大方方地拿出本子開始手
繪,旁邊的人總會投以羨慕的眼光說:會
畫畫的人真好!

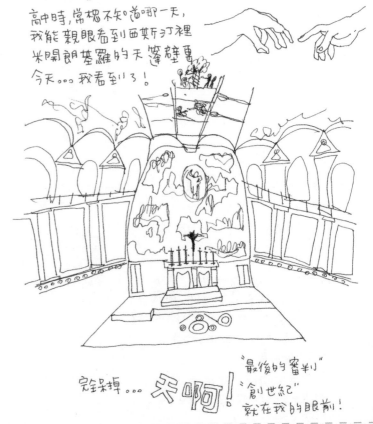

〔西斯汀禮拜堂〕

高中時,常想不知道哪一天,
我能親眼看到西斯汀裡
米開朗基羅的天篷辟畫
今天。。。我看到了!

完全呆掉。。。天啊!

"最後的審判"
"創世紀"
就在我的眼前!

旅程的空檔畫

無論再緊湊的行程，充分運用，還是可以找到不少可利用的零碎時間，像每個觀光點移動時、休閒小憩時，或者結束當天行程上床前，都是可畫圖的時間。

空檔畫1

義大利・歐洲之星

我最喜歡像「歐洲之星（EUROSTAR）」這種有小桌子的列車，可以一邊欣賞風景，一邊手繪，無比惬意！

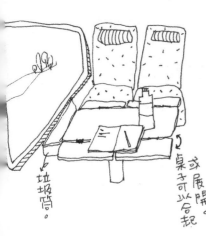

ß EUROSTAR ß

歐洲之星列車，翡冷翠 ☺→威尼斯，這段旅程

我們是搭 EUROSTAR 快速鐵路，司機先生用遊覽車把我們的大行李先載到威尼斯的港口，我們去體驗一下當地生活...

垃圾筒。

桌子可以展開合起。

* EUROSTAR *
CARROZZA 10 NFU
DA ROMA TERMINI
A VENEZIA S.L.

TRENITALIA

空檔畫2

日本東京·明治神宮

夏日傍晚,明治神宮下起毛毛細雨,沒帶
雨傘的我坐在凳子上,利用等待雨停的空
檔,描繪著眼前的景致。

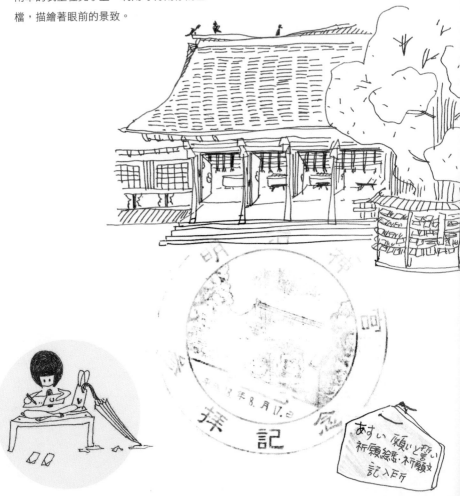

空檔畫3

義大利羅馬・真理之口

排隊參觀電影《羅馬假期》的場景，日正當中的義大利街頭，團員們個個等得不耐，此時，手繪便是消除排隊煩躁感的最佳方式！

☒ 羅馬・真理之口 ☒

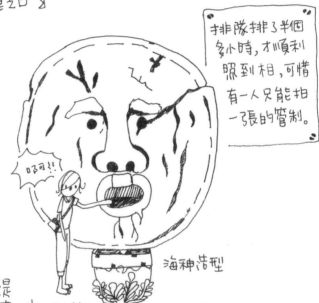

排隊排了半個多小時，才順利照到相，可惜有一人只能拍一張的管制。

哎可怕

海神造型

據說是世界第一部測謊機，手要伸到真理之口中，如果說謊的人，伸進去手就會被壓到，這其實是《羅馬假期》的劇情，不過讓我在把手擺進去時，心裡有些毛毛的，也不知自己在心虛什麼？！

空檔畫4

香港・金域假日酒店

這次的香港行,我選擇了自主性較高的自由行。每天行程結束回飯店,等旅伴洗澡或睡覺前的這段空檔,我會回顧今天的旅程,沉澱自己的心情,把一天的手繪日誌稍作整理。

搭港鐵往尖沙咀

機+酒行程,有送日通,可搭機場快線或地鐵。

◀ 全日通票,24hr內有效。

之前都是搭機場快線,這次五接由東會城外的東涌站搭港鐵,第一次搭港鐵,挺新鮮的,發現每站的馬賽克磁磚都不同的顏色,

尖沙咀
Tsim Sha Tsui

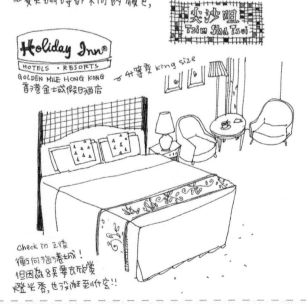

Holiday Inn®
HOTELS・RESORTS
GOLDEN MILE HONG KONG
香港金士威假日酒店

升等變 king size

Check in 之後衝向海港城!但因為8點要去欣賞燈光秀,也沒逛到什麼!!

旅途回程後畫

回到家，可將旅途中完成的手繪圖再做
細部修飾，畫到一半未完成的圖，也可
參考照片完成。

回程後畫1

德國·羅騰堡市政廳

除了市政廳，我還加入了喝啤酒的人物，
呼應市長喝啤酒退敵的傳奇故事。你也可
以豐富的想像力為畫面加點情節。

德堡
thenburg

羅騰堡
特有的點心，
SNOW BALL
有很多種口味，
比拳頭大些。

【市政廳】
1631年老市長，為了拯救
羅騰堡，而喝下了3,25公升
葡萄酒，因此敵軍
將領放過羅騰堡。
像咕咕鐘一樣，
每天分時段開始
演出這個故事，
紀念老市長。

【羅騰堡·市政廳】

SNOW BALL

羅騰堡特有的點心，
有很多口味，比拳頭
大些，吃起來似硬
版的沙其瑪。

騰堡·塔樓】
上有很多鞍，像是認領的牌子，
孤車中文、日文都有，還看到shiseido。
個有著完整的城牆、城門，
頭街道之堡。

Before ▲

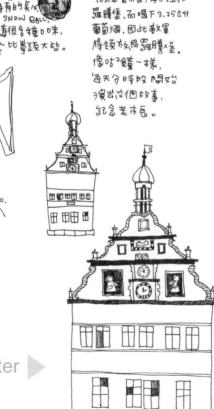

After ▶

1631年老市長為了拯救
羅騰堡，而喝下3.25
公升的葡萄酒，敵軍因
此放過羅騰堡。在市
政廳牆上，為紀念老
市長，像咕咕鐘一樣，
每天固定時段
演出這故事。

回程後畫2

義大利・
羅密歐與茱麗葉之家

本來只畫了茱麗葉之家，之後又加上羅密歐之家兩人培養甜蜜戀情的小陽台，整幅圖畫更生動了。

After ▼

RomEo +
GIULIETTA verona

熟悉"羅密歐+茱麗葉"故事的人，對於兩人夜間偷約會的小陽台一定不陌生，一直以為只是浪漫的愛情故事，沒想到真的有羅密歐之家和茱麗葉之家！

↑ 茱麗葉之家，開放參觀。

〔茱麗葉之家〕

熟悉"羅密歐+茱麗葉"故事的人，一定記得有個感人的陽台，羅密歐在這和茱麗葉訴情說愛，而我們也來到了這個陽台，本來以為那只是故事，沒想到真有羅密歐之家（現在有人居住），和茱麗葉之家（開放參觀）。

羅密歐之家，現有人居住，不開放！

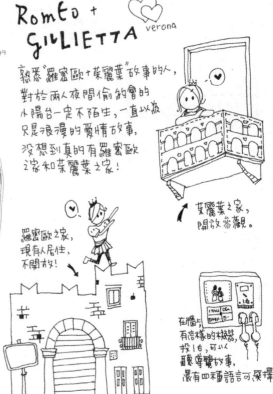

RomEo +
GIULIETTA verona

剛好下兩天就是中國七夕，買了一張明信片應景！

Before ▲

在牆上有這樣的機器，投16，可以聽聽聽故事，還有四種語言可選擇。

回程後畫3

義大利・西班牙廣場

在西班牙廣場，滿腦子都是電影《羅馬假期》的影子，因此把心中的美神奧黛莉赫本也畫了進去。

After ▼

Before ▼

『許願池』 Fontana di Trevi

去年夏天，在義大利自助的皮友，很熱心的幫我們做行前說明會，想去的店家，她也都幫我們畫好MAP。

行前要說到「許願池」時，她說：許願池很髒、很美，在那瞬…嗯…可以…許願！

我和小酶聽了表情皆倒，這句有講沒講，有差嗎？

『西班牙廣場』 Piazza di Spagna

本來是明天的行程，但因怕明天梵諦岡太多人，排隊要很久，只好提前去來，But星期日，店家都休息，完全沒得逛街，大掃興！！

因奧黛莉赫本"主演"的《羅馬假期》而有名的廣場，本來以為可以看到許多偉士牌機車，卻都沒有！可能是義大利人也休假去旅行了！

『西班牙廣場』Piazza di Spagna

因奧黛莉赫本"主演"的《羅馬假期》而聞名的廣場，本來幻想像劇中般的偉士牌機車，應該滿街都是，卻一台都沒看見，或許是義大利人也去旅行了吧！

義大利的冰淇淋真的很美味，連赫本在羅馬假期裡，也是不忘來支冰淇淋。

破船噴泉

Jacqueline FORANE

CHAPTER 4
本子裡的旅遊回憶

本本手繪旅誌，
滿滿的幸福故事

翻開用過的每一本本子，那些點滴回憶湧上心頭，慶幸還好
有這些圖畫，才能將每次旅程中的美好時光完全保留。

PART 1

手繪旅誌國外篇

以前旅行的時候，喜歡四處拍照留念，有一回到歐洲自助旅行，返國後看著成堆的照片，竟發現記憶有些模糊不清，甚至混淆，心中有著些許遺憾。於是愛畫畫的我，決定來點不一樣的旅行方式。

希臘手繪旅誌

這趟旅程，滿懷雄心壯志、過度求好心切的結果，反而讓自己綁手綁腳的放不開。手繪的東西太過細小，文字記錄也很瑣碎。以下幾張插圖是取自於這本旅誌中的。

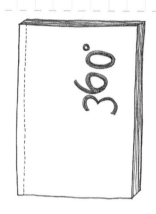

希臘·尋找明信片裡的教堂

希臘的自助旅行，這裡的教堂都像從明信片裡走出來，那樣的不真實。

明信片之旅

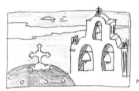

No. 1

吃完早餐，便開始我們的尋找明信片之旅，光走到Fira已經很累了，卻還找不到書上說的那一個藍頂教堂和Santorini Place. 呼...巷很大，4款中暑，我覺得走了一世紀，不付意外的看到优美的海景...

好不容易找到的景，當然不能輕易放行，坐了一個小時才走，❤中又有一個字，值得啦！
至少不用再看別人游泳，我又能泡腳！

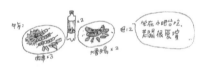

午餐：肉串x3，大香腸x2

坐在小咖啡店，悠閒很愜意。

找公廁的同時，一個韓國女生找我們照相，又灑到漿汁，開始我們的紀念之旅，

大家看了要很多東西！超叫博城，view 还不錯。

這個景還在小鎮魚的書上也有介紹，我沒看到，想找，可是烏龜太虛說她中暑不想去，我很好待來沒有看到明信片說很可憐，我告訴她

她坐在前面，解救了我啊，又去瘋狂大拍照！

No. 2

希臘·克里特島

到希臘的第三天，和朋友已經完全融入希臘人的生活步調，整個下午都坐在陽台上寫旅誌、聊天、看風景和發呆。

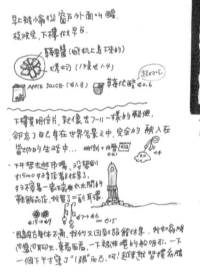

早上被鴿從窗戶外面以醒。
梳洗完，下樓做早点。

醬雞蛋 (飛机上拿下來的)
火烤芎 (1條€0.4) 超好吃
APPLE JUICE (€0.8) 草莓优酪 €0.6

下樓買明信片，就像去7-11一樣的輕便，卻忘了自己身在世界各景之中，完全的融入在當地的生活中... 明信片+郵票€0.1 €5

·下午想去逛市場，沒想到竟15:00好多店都休息了，好不容易一家瑞典老太太開的輕飾品店，我買了副耳環。
€15+€9 €7→€6 €15

·因為我身体不舒，我們又回到旅館休息，我和朋友們邊喝邊聊天，東西西，一下望港口進進出出的船吸引，一下一個下午才寫了1張而已，呵! 越來越習慣希臘

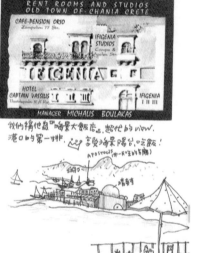

我們住的地方. HOTEL CAPTAIN VASILIS

我們稱他為「每天大飯店」，超他的 view，港口的第一排，€13 還有夕陽景陽台，吃飯!
APOSTOLIS (一家我們的餐廳)

希臘·傳統沙拉

不同於我們常吃的沙拉，希臘的沙拉滿是橄欖油的爽口，以及異國香料的獨特香氣。

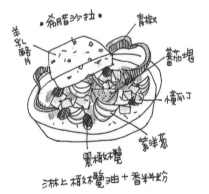

·希臘沙拉·
羊起司 青椒
蕃茄塊
小黃瓜丁
紫洋蔥
黑橄欖
淋上橄欖油＋香料粉

希臘・天堂海灘

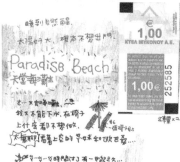

睡到自然醒喔.
太陽好大，根本不想出門.

Paradise Beach
天堂海灘

去...大堂海灘，一点
我又不能下水，在椅子
上什麼都不想做，
无聊的看著上空的東西如歐巴桑...

過了一个小時間沒了有一句意義...
但在心裡想我下水，在大海的地方，
尋找著新買的小花比去下水金...

回望的公車起身人的，
車椅擦不上車，江被一個很衣男客是
結果拿起各引來突然抓起男的
腳踩住...踩滿底巨的底部，不好...
被我發現，真是太嘻心啊！

希臘・克諾索斯宮

KNOSSOS 克諾索斯宮

畫作約1900年米諾安文明的宮殿壁畫.
似乎有很多有趣的古遺跡在裡面，
但最好的思緒...(聽導遊團導覽請的)
不過因為太熱的，卻根本完全不想看，
隨便遊逛逛就出來了。
4名 - 可可餅乾 €2.5
咖啡 - 白 沙歐瑪 €2.7

坐在岸邊被藍色包圍的我，此刻體會到書上
形容的海天連成一線的景致，真是如夢境般
的天堂海灘。

希臘・藍白世界

走進希臘的藍白世界，都快忘了這世界上除
了藍白，還有其他的色彩！

超可愛的房子型紀念品，不過太貴了!

夢幻的小島，或許是書和網路看太多，卻沒有
特別的驚奇，但隨處可見的藍白小屋、
一直讓我感覺，又是在夢中的場景...

照相怎麼照都好看，不過都像是人貼
在背景的圖畫，那樣的不安實。

超可愛的藍色小屋,本來想走過去拍照,
但有個很嚴的老婆在大叫 no~~
好可惜! 哭!

絡的看到夢中的
藍色小屋,太夢幻了!

晚上,自己煮調味包義大利 麵+火腿
坐在房間外面,
對著大海吃..哇!

在夢幻的藍白世界裡，希臘的古文明遺跡也
讓人嘆為觀止。

法、西、英旅誌

我最早的一本旅行日誌，是記錄去法國、西班牙、英國自助旅行的日誌。這本稱不上是手繪旅誌，而是為了方便整理照片所做的行程記錄，以文字記錄為主。

法國巴黎・聖母院

坐在巴黎左岸，畫下這彷彿神秘鐘樓怪人隨時都會出現的聖母院。

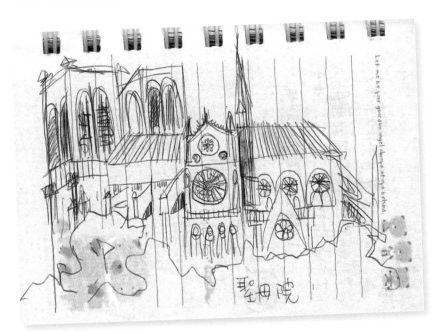

英國‧倫敦

只有以文字記載下每日行程的景點和購買
了哪些小東西。

西班牙‧巴塞隆納

除了例行的景點摘錄，還會寫下一些像飯
店沒有熱水無法泡麵的特殊狀況。

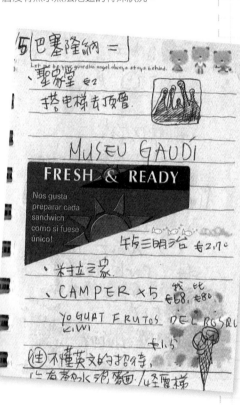

韓國手繪旅誌

除了剪剪貼貼門票、車票外，我也開始
加入較多手繪圖畫，這時手繪的速度還
很慢，沒辦法當場畫完，總是累積到回
飯店補畫完才上床睡覺。以下幾張插圖
是取自於這本旅誌中的。

韓國宗家泡菜 & 明洞‧石鍋拌飯

翻開本子，彷彿又聞到了老字號的石鍋拌
飯和泡菜的香氣。

宗家김치
(泡菜)

在Lotte Mart
找了好久找不到, 明洞
沒想在机場
到處都是!?

宗家, 比其他的
牌子貴一些,
不過真的很好吃
吃了就不想
再吃別的了。

在机場買2大盒,
還送一個冰袋!

6个一盒裝

晚方‧全卅中央會館

‧46年老字號‧

店員

石鍋拌飯 W9000

韓國 · 景福宮

來到景福宮，巧遇上當地的節慶，可免費入宮參觀，路旁還有穿著傳統服飾的人們在遊行。

韓國 · 土俗村蔘雞湯

害怕人蔘味道的我，來到這韓國聞名的蔘雞湯店，硬著頭皮喝了一碗。

土俗村 토속촌
蔘雞湯 삼계탕 12,000
蔘雞湯 x2
清蔘湯 x2
옥계탕

去找「土俗村」的路上，
問兩個工人伯伯路怎麼走。
沒想到他看了電話，拿起手机問店家，
還帶我們去也！真好心~
後來夕時，隔壁桌的日本太太
看我們拍不出來菜單上的字~

서울시 지정 전통 토속음식점
토 속 촌
토종삼계탕·오골삼계탕·옻계탕 등 닭요리일절
전 화 : 737-7444 (예약환영)
팩 스 : 733-6645
서울시 종로구 재부동 85-1
김복금 전화역 2번출구 호자동방면 120M거리
의관사·진뢰원회는 자종모임 전화여환비
단체예약환영

韓國 · 大長今村

超迷韓劇「大長今」的我們，到MBC電視台搭建的大長今村，租借戲服，扮演劇中的人物。

串松針的涼亭。(放長今媽信的地方)。
藏醋醰子的地方。
真的有醰子喔！

長今人形牌　閔政時人形牌　韓尚宮立牌　崔尚宮立牌

御膳房考試之前、據說拿官女的腰牌，尚宮的菜刀。
在圓的夜晚燒成灰喝掉、
就能成為官女，過了考試！

沒看到醬罈。

租韓衣、一套 W5000
租 細綠色官女服
度右 租粉紅色官女服
弟弟 租武官 (大人)
妹妹 租 大長今宮女服

在租衣的地方，一個港仔帶起大合照。
看到日本3人行。　（韓衣屋）
媽媽租了尚官的衣服，我說要跟她合照、
她還自說：韓尚官！！！呵！真入戲！

穿了韓服去御膳房照像，超像的呀！
覺得自己好像真的變成長今，
還有一些旅遊團的日本人，要跟我們合照。

東京手繪旅誌

我與妹妹兩人自助遊東京，一人一本日誌，邊走邊畫、東剪西貼，是所有旅誌中內容記述最詳細的，也是在旅途中完成度最高的一本。

日本ANA航空 & 淺草·雷門

代表旅行的飛機餐和空姐，是每趟旅程不可少的手繪重點之一。而在淺草寺旁的合羽橋道具街，路上處處可見河童的公仔和標誌。

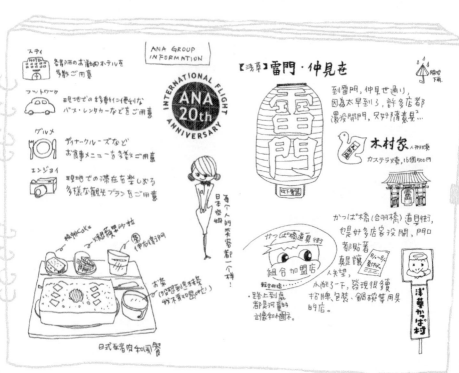

【三鷹】

ようこそ
三鷹市へ

一出三鷹駅
就看到可愛
的三鷹市標誌。

みたかシティバス
三鷹の森
ジブリ美術館

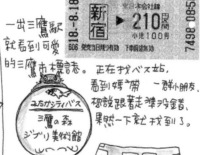
ジブリ美術館行
吉卜力巴士

正在找バス站,
看到媽媽帶一群小朋友,
聽說跟著走準沒錯,
果然一下就找到了。

06.-8.18 16957
ゆ ジブリ美術館
き 往復乗車券
－小田急バス ¥300
06-8.18 16958
かえ ジブリ美術館
り 往復乗車券
小田急バス ¥300

¥300 吉卜力巴士

我居然在搭上巴士
之後,往下看還在排隊
的人,哇…是黃小水也,
可惜沒能士同一到車。

MAMMA
AIUTO!
GHIBLI MUSEUM SHOP
©2001 NIBARIKI

到了吉卜,又在TOTORO
售票處那裡,遇到王小樺.
天啊可…
地球真是太小了.
感覺今年暑假們,
大家都走了日本.

TOTORO
售票處

GHIBLI
HOUSE

淺草・大黑家天婦羅 & 原宿・SNOOPY TOWN

餐點上桌後,要忙著拍照和手繪,因為要邊吃邊畫,常得忍受冷掉的食物。熱愛SNOOPY的我,JR原宿車站對面的SNOOPY TOWN,是每次必去的行程,只可惜這家店日前已歇業了。

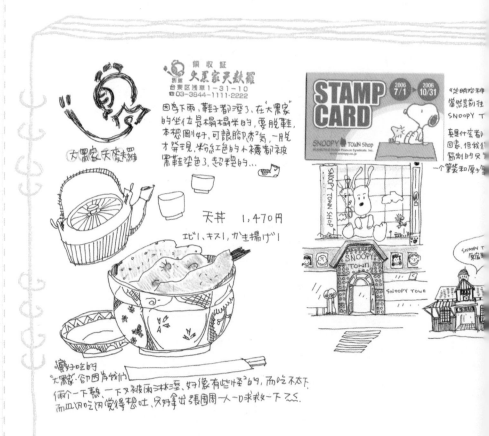

代官山・阿朗基阿朗佐

走入位於地下室的阿朗基阿朗佐店面，就像
不小心闖入玩偶們的家般無限驚奇！

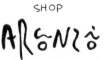

NET
ARANZI ARONZO
OFFICIAL HOME PAGE
http://www.aranziaronzo.com

SHOP
ARANZI ARONZO INC.

TOKYO SHIBUYA-KU
EBISUNISHI 2-20-14
MORIKAWA COLONIE 102

TEL.03-3780-0118

本来没有預定要去代官山
的行程，但因為在TAIWAN
就很喜欢這間店的東西，
我的ipod就是用他们的小袋，無聊把Map印下来，

没想到突然的行程，我們来到代官山，胡亂的走到，
超開♡的，東西的價格没便宜多少，但店超可愛的！

後来，在店员小姐流利的英文指点之下，我们非常
順利的找到哈利介绍的甜点店。

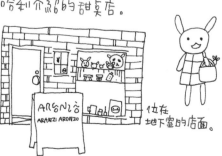

位在
地下室的店面。

原宿・明治神宮　　夏日午後，下過雨的明治神宮，一邊寫
著旅誌，一邊享受這寧靜的氣氛。

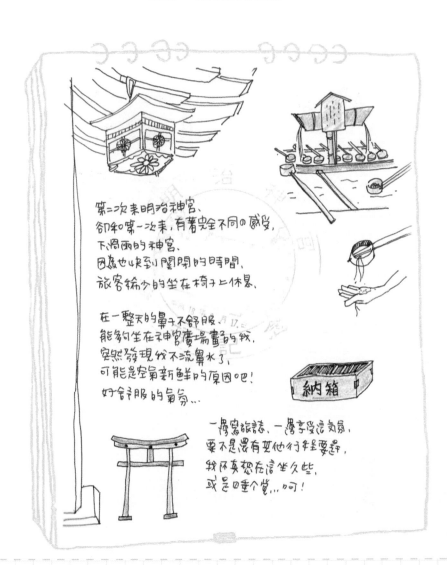

第二次来明治神宮，
卻和第一次来，有著完全不同的感受，
下過雨的神宮，
因為也快到閉閉的時間，
旅客稀少的坐在椅子上休息。

在一整天的暈子不舒服，
能夠坐在神宮廣場畫的我，
突然發現我不流鼻水了，
可能是空氣新鮮的原因吧！
好舒服的氣氛…

一邊寫旅誌，一邊享受這氣氛，
要不是還有其他行程要趕，
我可真想在這坐久些，
或是睡個覺…阿！

納箱

新宿拉麵攤・和幸炸豬排

來到日本，就得嘗嘗道地的拉麵和炸豬排的滋味。

【新宿】

新宿車站外的拉麥面攤，在日本很少看到這樣的路邊餐車，一連看了幾天，生意都頂好的，離開東京的最後一晚，終於坐下來吃吃看，以盡路邊攤難應該

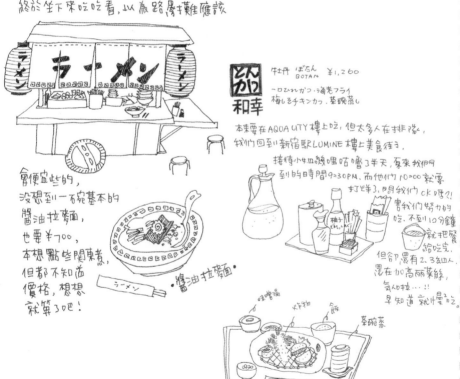

會便宜些的，沒想到一碗基本的醬油拉麥面，也要¥700，本想點些關東煮，但都不知道價格，想想就算了吧！

・醬油拉麥面・

ラーメン

とんかつ 和幸

牡丹 ぼたん　¥1,260
一口ひれかつ・海老フライ
梅しそチキンかつ・茶碗蒸し

本來要在AQUA CITY樓上吃，但太多人在排隊，我们回到小新宿駅LUMINE樓上美食往3。

接待小姐的幾喂咕嚕3半天，夏來我们到的時間9:30PM，而他们10:00就要打烊3，問我们OK嗎?!書我们努力的吃，不到10分鐘就把餐给吃完。但卻還有2、3組人還在加高丽菜絲，氣呢拉…!! 早知道就什麼吃。

味噌湯　炸物　飯　茶碗蒸

德國手繪旅誌

旅程的前幾天我很認真地手繪,從零下16度低溫的楚格峰下來後,因感冒上吐下瀉,完全沒有心思手繪,直到現在翻開本子,還有一半未完成。

德國 · 烏茲堡午餐

坐了13個小時飛機抵達德國後的第一餐,第一口德國啤酒,真是好喝!

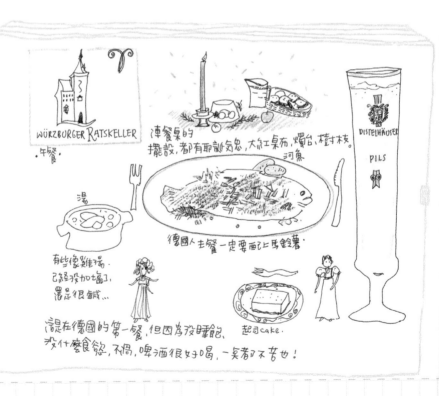

WÜRZBURGER RATSKELLER
·午餐·

連餐桌的擺設,都有耶誕氣息,大紅桌布、燭台、樹枝

河魚

DISTELHÄUSER
PILS

湯

德國人主餐一定要配上馬鈴薯

有些像雞湯,已經沒加鹽了,還是很鹹...

起司cake.

這是在德國的第一餐,但因為沒睡飽,沒什麼食慾,不過,啤酒很好喝,一飲者乃不苦也!

德國・烏茲堡主教宮　　主教宮裡的仿法式花園，連樹木都仿照法式修剪
成幾何圖形，令人大開眼界。

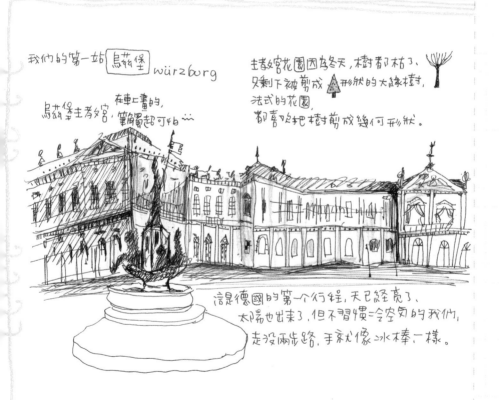

我們的第一站 烏茲堡 würzburg

烏茲堡主教宮 在車上畫的，
筆角蜀起可怕⋯⋯

主教宮花園因為冬天，樹都枯了，
只剩下被剪成 ⌂形狀 的大紫檀樹，
法式的花園，
都喜欢把樹剪成幾何形狀。

這是德國的第一個行程，天已經亮了，
太陽也出來了，但不習慣冷空氣的我們，
走沒兩步路，手就像冰棒一樣。

德國・烏茲堡聖基利安教堂

邊聽導遊解說邊忙著手繪，跟著旅行團沒法子駐足欣賞慢慢畫，是最美中不足的地方。

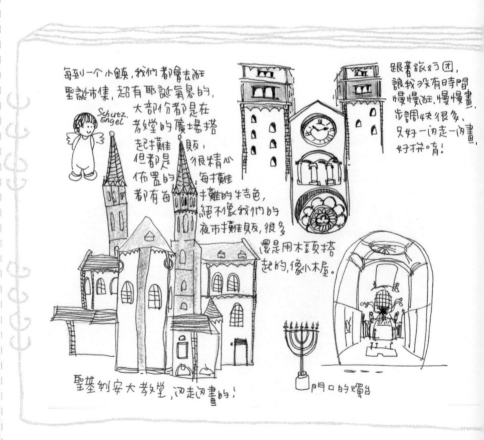

每到一個小鎮，我們都會去逛聖誕市集，超有耶誕氣氛的，大部份都是在教堂的廣場搭起攤販，但都是很精心佈置的，每攤都有每攤的特色，絕不像我們的夜市攤販，很多還用木頭搭起的，像小木屋。

Schutz. Engel

跟著旅行團，讓我沒有時間慢慢逛，慢慢畫，步調快很多，只好一閃走一閃畫，好拚喔！

聖基利安大教堂，閃走閃畫的！

門口的燭台

德國・當地飲食　　這種德國常見的德國結麵包，目前在台灣
一些麵包店也吃得到了！

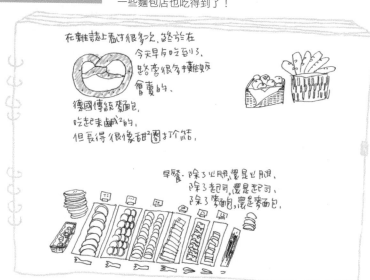

在雜誌上看好很多次，終於在
今天早上吃到了，
路上有很多攤販
會賣的，

德國傳統麵包，
吃起來鹹鹹的，
但長得很像甜甜圈打個結。

早餐：除了火腿，還是火腿，
除了起司，還是起司，
除了麵包，還是麵包。

德國・羅騰堡　　羅騰堡是一座維護得很好的古莊園，漫步在塔
樓的城牆上，有種進入時光隧道的錯覺。

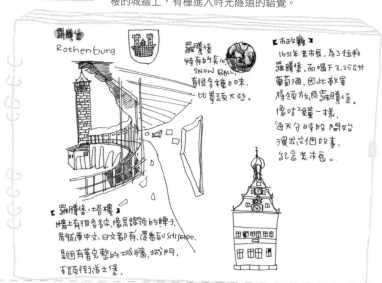

羅騰堡
Rothenburg

羅騰堡
特有的點心
SNOW BALL
有很多種口味，
比拳頭大些。

【市政廳】
1631年舊市長，為了拯救
羅騰堡，而喝下3.25公升
葡萄酒，因此敵軍
將領放過羅騰堡。
像咕咕鐘一樣，
每天分時段開始
演出這個故事，
紀念老市長。

【羅騰堡・塔樓】
牆上有很多徽，像是諸領的鞏，
居然連中文、日文都有，還看到SHISEIDO。
是個有著完整的城牆、城門，
石頭街道之堡。

北海道手繪旅誌

這本北海道手繪旅誌，處處可見悠閒的
跟團行程。每晚回飯店泡完溫泉後，都
能沉浸在溫暖的被窩裡手繪。

函館‧啄木亭溫泉旅館

在寒冷的北海道，穿著浴衣到大浴池一泡，
身體都暖和起來。

函館揚の川
啄木亭

晚飯在1F的"地中海"餐廳，
吃自助餐。
第2-五間為什麼高緯度地區那麼冷，
食物卻不用熱來吃?!

吃完飯，本來想去找フ-11，可是
沒穿外套，走沒兩下，就被媽²
趕回來...可惜!

只有去樓下的販賣部逛一下，
吃了好吃的哈蜜瓜果凍，

回來換浴衣去洗澡...呼...身体都暖了起來。

洗澡
穿著浴衣去大浴池

NOGUCHI
KANKO
GROUP

置物櫃

沐浴台

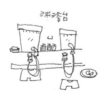

川下

北海道・洞爺湖

利用吃完鮭魚大餐後的空閒，將洞爺湖的湖光水色描繪下來。

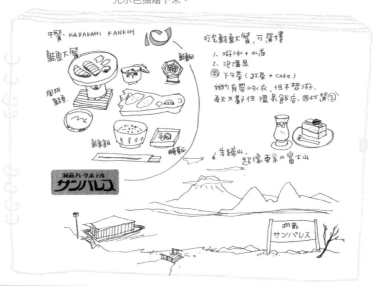

小樽・北一硝子

在舊倉庫改建的咖啡館裡，因為禁止拍照，就是我展現手繪技巧的好時機。

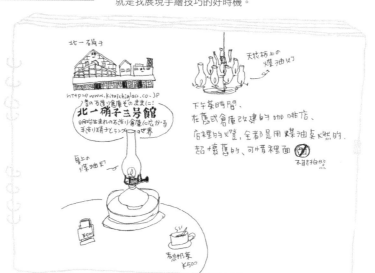

小樽・人力車　天空飄著小雪，搭乘小樽運河旁的人力車，
飽覽運河旁的浪漫景色。

兩人搭一台人力車，逛小樽運河四周、大約10~15分.
我們的傳夫很可愛，一直和我們聊天，他用破2的
英語，我用破2的日語，跟他說"私は王です".
他問我幾歲了，還說看不出來，像21.22.0哈!!
當他了解我 get marry, 還裝出哭泣的表情，哈哈!!
我們上人力車、
他還一直說
"灰姑娘"
"Romatic"
還會停車幫我們
拍照!

● 担当傳夫
　　淺田貴宏.

春	夏	秋	冬
3月~5月	6月~8月	9月~11月	12月~2月

http://www.ebisuya.com

札幌・電視塔

擬人化的電視塔人偶和周邊商品，比落地窗
外的札幌夜景更加迷人。

札幌・電視塔

http://www.tv-tower.co.jp

這个电视塔
父さん
是我還没去之前
就想買的紀念
物品,超期待!

到テレビ塔看夜景,

是個可以360°欣賞
札幌夜景的地方,
但我和酛都没在
看夜景,一五專心的
再挑紀念品,挑了
半天,你猜!我們買
了什麼?!因為太多都
　　　　　　喜欢,我
　　　　　　居然只買
　　　　　　了明信片/組。

義大利手繪旅誌

這趟義大利旅程一開始，我就將筆袋遺忘在飛機上，靠著僥倖夾在本子裡的唯一一枝黑筆，手繪義大利！

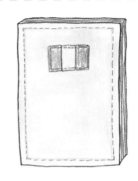

威尼斯·嘆息橋

嘆息橋是犯人到刑房前，最後能看到外面世界的一段路，怎能不嘆息啊？

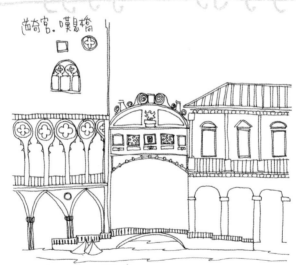

米蘭‧艾曼紐二世廣場

在華麗無比的商場，踩完帶來好「孕」的馬賽克金牛，隔年也順利生下了小波先生。

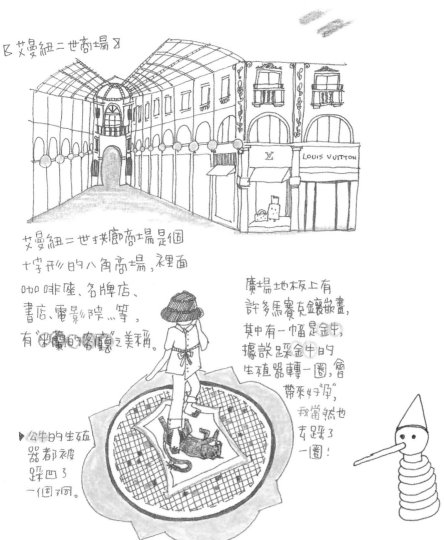

〈艾曼紐二世商場〉

LOUIS VUITTON

艾曼紐二世挾廊商場是個
十字形的八角商場，裡面
咖啡座、名牌店、
書店、電影院…等，
有"米蘭的客廳"之美稱。

廣場地板上有
許多馬賽克鑲嵌畫，
其中有一幅是金牛，
據說踩金牛的
生殖器轉一圈，會
"帶來好孕"，
我當然也
去踩了
一圈！

▶公牛的生殖
器都被
踩凹了
一個洞。

米蘭・米蘭大教堂

來到米蘭大教堂，光是手繪已經感到無力，
真不知當初的工人是如何興建完成的？

北義・嘎達湖晚餐

在好山好水的嘎達湖畔用餐，還一邊跟司機
先生分享幾天以來的義大利手繪，無比愜意！

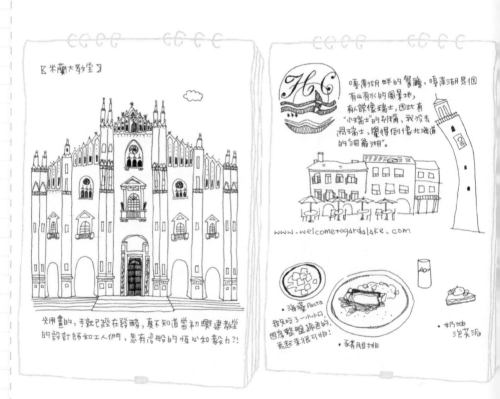

〔米蘭大教堂〕

光用畫的，手就已經在發酸，真不知道當初興建教堂
的設計師和工人們，怎有這般的恆心和毅力?!

嘎達湖畔的餐廳，嘎達湖是個
有山有水的風景地，
有人說像瑞士，因此有
"小瑞士"的別稱，我沒去
過瑞士，覺得倒像北海道
的洞爺湖。

www.welcometogardalake.com

・海藻Pasta
我只吃了一小口，
因為整盤綠綠的，
看起來很可怕！

・豬肋排

・奶油
泡芙派

羅馬·鬥獸場

義大利的第一站,來到電影《神鬼戰士》的主場景,就是令人讚嘆的鬥獸場。

西恩那·賽馬節

正值西恩那的賽馬節前夕,各省分的團隊相繼抵達,好不熱鬧!

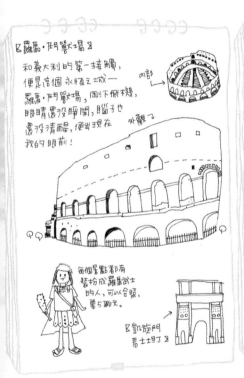

【羅馬·鬥獸場】

和義大利的第一接觸,便是這個永恆之城──羅馬·鬥獸場,剛下飛機,眼睛還沒睜開,腦子也還沒清醒,便出現在我的眼前!

內部

外觀了

每個景點都有裝扮成羅馬武士的人,可以合照,要$5歐元。

【凱旋門 君士坦丁】

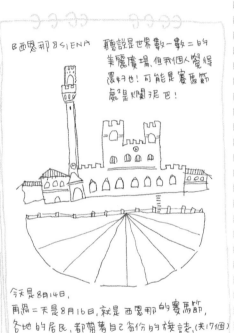

【西恩那8SIENA】

聽說是世界數一數二的美麗廣場,但我個人覺得還好也!可能是賽馬節處是爛泥巴!

今天是8月14日,再過二天是8月16日,就是西恩那的賽馬節,各地的居民,都帶著自己省份的棋誌(共17個)來到這比賽,有點像我們的媽祖!

香港手繪旅誌

翻開香港的旅誌，忙著購物沒時間手繪，
內容幾乎都是吃東西和血拼。香港行果然
不外乎買東西吃東西、吃東西買東西，是
一趟好吃好玩又好買的快樂之旅。

中環‧置地廣場 & 鏞記酒家

來到中環，就像第一次進城，才瞭解什麼叫「大樓林立」和「車水
馬龍」。以燒鵝聞名的鏞記酒家，門口貼著告示，為因應禽流感不
提供鴨鵝，真是白興奮一場。

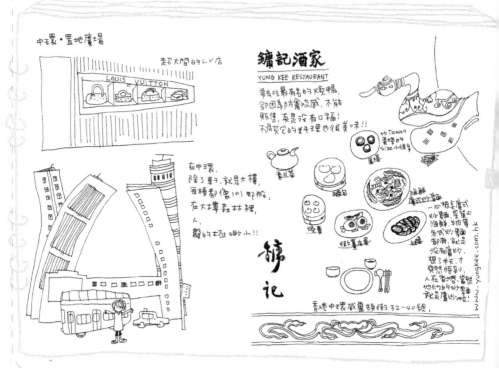

中環‧置地廣場

走好大間的LV店
LOUIS VUITTON

鏞記酒家
YUNG KEE RESTAURANT

要吃最有名的燒鵝鴨，
卻因為防禽流感，不能
販售，真是沒有口福！
不過其它的料理也很美味!!

香豆漿

HK Taiwan
選擇的size小很多

蛋塔

在中環，
除了車子，就是大樓，
每棟都像101那般，
在大樓森林裡，
人，
變的好超渺小!!

海鮮
廣式炒麵

腸粉

燒賣

蝦仁薑絲蛋

鏞記

一心想著廣式
炒麵麵，菜單裡
海鮮、牛肉都有
港式炒麵，都有，就是
沒有廣式炒，
想了半天，才
突然悟到，
人在香港，當然
他們的炒麵就
叫廣式炒!!

www.yungkee.com.hk

香港中環威靈頓街32-40號

金域假日酒店 & 重慶大廈

位在地鐵出口旁的金域假日酒店，交通方便，真是自由行的好選擇。走入位於同一條彌敦道且同一邊的重慶大廈，好像進入電影《重慶森林》的場景般，想尋找劇中主角的身影。

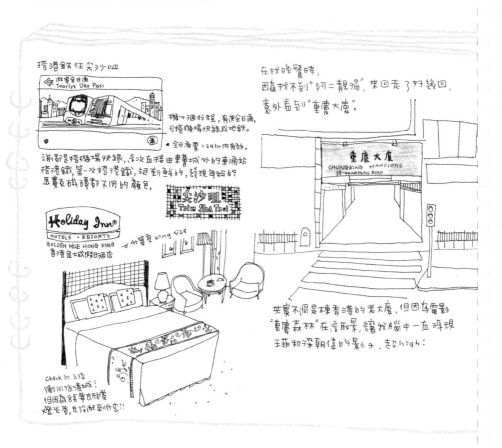

搭港鐵往尖沙咀

遊客全日通
Tourist Day Pass

機+酒行程，有送全日通，可搭機場快線或地鐵。

◀ 全日票，24hr內有效。

2前都是搭機場快線，這次五接由東薈城外的東涌站搭港鐵，第一次搭港鐵，挺新鮮的，發現每站的月費及磁磚都不同的顏色。

尖沙咀
Tsim Sha Tsui

Holiday Inn®
HOTELS · RESORTS
GOLDEN MILE HONG KONG
香港金士威假日酒店

為什麼要 king size

Check in 三樓
衝向好漂亮的城！
但因為8點要學走拍賣，燈光美，也沒拍到什麼!!

在找晚餐時，因為找不到"阿二靚湯"，來回走了好幾回，意外看到"重慶大廈"。

重慶大廈
CHUNGKING MANSIONS
36-44 NATHAN ROAD

其實不過是棟香港的老大廈，但因為電影"重慶森林"在這取景，讓我腦中一直浮現王菲和梁朝偉的影子，超high!

香港的7-11＆楊枝甘露飲品

沒想到在香港的7-11裡，還可以吃到現煮的
麵類熱食。楊枝甘露是我在香港瘋狂迷上的
飲品，可惜並非每家便利商店都買得到。

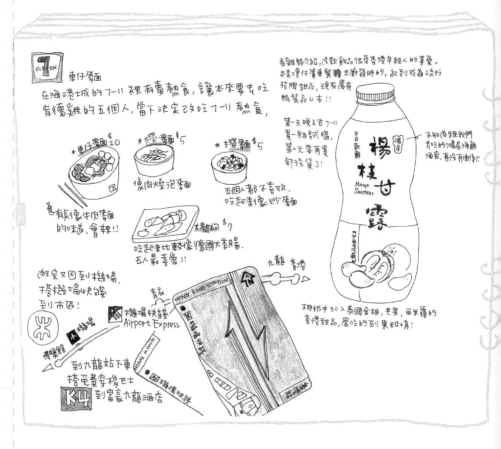

東蕾城

在機場搭 **S1** Bus，大約五分多鐘可到達 ◀東涌市中心▶
◀1號停車場▶
繱站下車，順著人群走或問一下別搭，就可知方向，
車錢3.5港幣，上車不找零的唷！

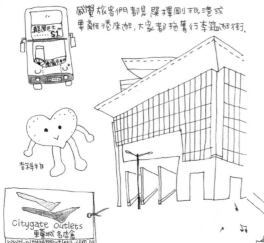

威覺旅客們都是選擇剛抵港或
要離港床逛，大家都拖著行李箱逛街.

吉祥物

Citygate Outlets
東蕾城 名店倉
www.citygateoutlets.com.hk

東涌・東蕾城OUTLET

在機場旁的東蕾城OUTLET，處處可
見拖著行李箱逛街的顧客。

維港・幻彩詠香江燈光秀

利用九龍半島和香港島的地利位置，
每晚8點上演大樓霓虹燈和探照燈的
燈光秀。

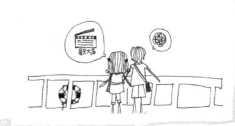

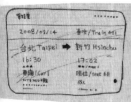

　　手繪不應該只出現在一年中某幾天的
旅行中。因此,我開始在日常生活中
尋找手繪題材!將生活中每一段小旅
行都當作手繪素材,為自己做美好的
生活紀錄。

國內手繪旅誌

利用平日週休二日的假期，常和QQ先生、小波或其他家人，到國內的景點散心遊玩。尤其距離家中較近的台北縣，更是一家人假日的好去處。

淡水・禮拜堂

從家裡出發，只要兩站捷運的距離就能抵達。我以旅人的心情，將寧靜莊嚴的禮拜堂記錄在本子上。

萬里・野柳

位於台北縣萬里的野柳地質公園，是許多台北人小學時的遠足地，也是我和QQ先生第一次出遊的地點，現在看起來特別有意義呢！

野柳 YEHLIU GEOPARK
50元 012285
Ticket

開放時間 / OPEN
AM 8:00 ～ PM 17:00

野柳 地質公園
YEHLIU GEOPARK

經典人物：婆婆。
從入口剛進去，大家都在尋找傳說中
的女王頭，遠处的男子大叫：在那！！
婆大聲回應：厚！她从一早就走了啦...

地質分布圖

『女王頭』是一切的經典，大家都爭著
照相，我，不想和大家一樣，嘿嘿嘿！
找了一塊石頭　自己當女王　妹妹頭女王。

後來，女王頭前，一片空人潮散去，
想說好，不然來照一張長，　偷摸女王頭鼻孔

討論起，女王頭真的是自然形成的，
還是有人故意問佳的很像，來吸引
游客的？！

女王頭

平溪·菁桐車站

位於台北縣平溪鄉的菁桐車站，以前是非常
繁華的產礦地，現因復古的木造車站，一到
假日更是滿街遊客。

菁桐坑　戀戀鐵道風情
懷舊礦村山城

紅寶 礦工食堂

咖啡·飲料·紅寶麵茶·紅寶礦工套餐

台北縣平溪鄉菁桐街58號　(周二、三、四休)

106
58.5K

大年初五、
銓一起去
賊提議的
"菁桐車站"。
從淡水開過去
真的好遠喔!

吳了自己覺得應該是
最有特色的.
"礦工套餐" NT100.

油豆腐

蛋

配菜

滷肉

木耳

我．喜歡鐵道．但還不是個鐵道迷。

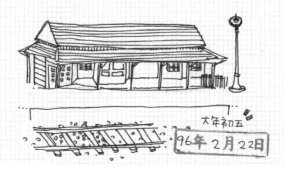

大年初五

96年2月22日

瑞芳・九份

講到九份，立刻聯想到迷人的夜景和階梯式
的老街，是北台灣的熱門景點之一。日本動
畫《神隱少女》就是在九份取得靈感的。

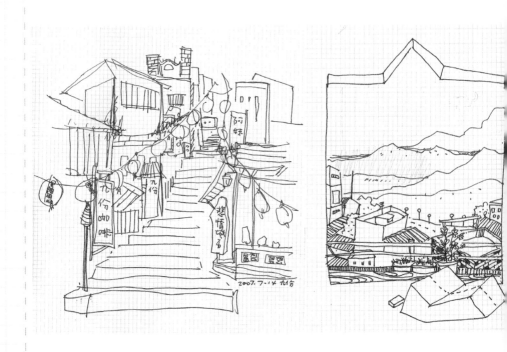

在top右 header:

淡水・天元宮

賞櫻不需大老遠跑到日本，在淡水的無極天元宮，就能感受到櫻花雨的浪漫，讓人一度以為身在日本！

・櫻花祭・

好不容易，妹²從屏東回來，全家賞花去…

開開心心去淡水，北新莊的 "天元宮" 賞花，沒想到吉野櫻開的比較晚，只有一兩株開了花，沒賞到花，反而看到許多蘿蔔，下面停車場剛好這兩天在舉辦 "淡水好彩頭蘿蔔祭" …

因為沒看到什麼櫻花，痛心一下

聽說還有蘿蔔先生&小姐比賽，大家猜到比什麼嗎?!…蘿蔔腿!! 要是我得名了，真不知喵該不該高興也?!

開車上陽明山，果然，山上的花密了些、美呵! 尤其 "大屯山國家公園" 像世外桃源般的夢幻。

竹子湖 ▶ 吃晚餐! 山產野菜!

晚上的陽明山，因為下雨濕氣，整個霧茫茫的，旅客也散去了，像來到仙境一般!

花鐘

PART 3
點點滴滴生活篇

除了出門旅行，生活中的點點滴滴也
能用手繪來呈現。別人用相機寫日
記，我們用手繪來記錄生活。

日常生活日誌

把品嘗美食、喝咖啡這些日常瑣事手繪在本子裡,累積起來就是獨家的美食日誌啦!

Days are morning green

宜蘭・法國廚房

把品嘗美食、喝咖啡這些日常瑣事手繪在本子裡,累積起來就是獨家的美食日誌啦!

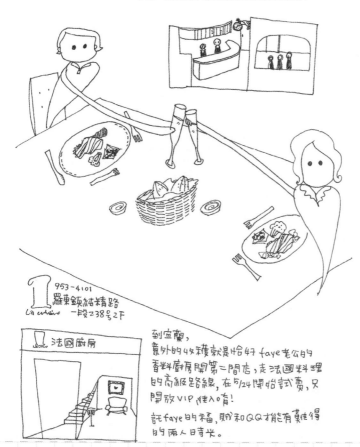

1 953-4101
羅東鎮純精路
La cuisine 一段238号2F

法國廚房

到宜蘭,
意外的收積就是哈好 faye 老公的
香料廚房開第二間店,走法國料理
的高級路線,在5/24開始試賣,只
開放 VIP 進入唷!
託 faye 的福,賊和QQ才能有難得
的兩人時光。

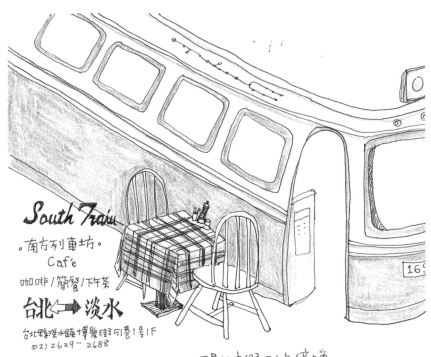

淡水・南方列車

在南方列車裡，有許多火車相關的擺設，特別是有一節車廂，還能讓人坐在裡面用餐，滿足渴望旅遊的心。

South Train

。南方列車坊。
Caf'e
咖啡/簡餐/下午茶

台北⟷淡水

台北縣淡水鎮博愛街列巷1号1F
(02)2629-2688

南方=重唱開的店，店裡全都是火車相關的擺設，還有一節車廂。。。

2005. 12. 29(四)

不是什麼假日的傍晚，
不知道要吃些什麼，
和她+她夫到「南方列車坊」，
不為了什麼，
只為了吃 砂鍋。

購物也能記錄

東西用久了會老舊、損壞，我喜歡用手繪將
心愛物品永久保存下來。即使哪天物品丟棄
了，翻開本子還能回味一番。

我的新帆布鞋 2006.0506

STYLE NO:PBP5603N2300
STYLE:豹豹護腕（2入）
COLOR:桃紅色
SIZE:ONE SIZE
PRICE:NT$

PBP5603N2300 $

到美麗華娃街，看電影。

護腕(2入)
NT 八折
PUMA

桃色小毛短版外套
NT

STYLE NO:PBP7535F1214
（543667FE 02）
STYLE:銅牌系列鋪棉外套
COLOR:牙白色
SIZE:L
PRICE:NT$
PBP7535F1214 $

PUMA外套
NT 八折

ncomma 黯學生復古鞋
ho-non NT

ALWAYS BE
YOURSELF

✕✕的✕✕

PUMA
puma.com

懷孕點點滴滴

懷孕時，利用手繪肚皮日記，一方面沉澱心情，另一方面覺得直接對著肚皮講話讓我很彆扭，便藉著手繪與肚子裡的小波對話。

2008.11.25
哺乳的椅子上
還挖了了洞，真貼心！

第一天晚上，和護士交代不起床餵奶，自己也沒體力。

早上九點就被嬰兒室的電話 call 去餵奶，這是人生中首次餵奶，還真不順利，跟護士小姐說，我是第一次過來什麼都不會，沒想到小姐只是把小波的嘴靠過來我的乳房上，看他嘴動了兩下，就走掉，小姐走掉，波又開始哭而嘴也離開乳房，胡亂的搞半個小時，一點進展也沒有，只好請護士幫忙補配方奶，自己默默的回病房。

在醫院的四天三夜，每天很固定的 9:00、13:00、17:00 和 21:00 要餵奶，因為奶量極少又手腳又不熟練，讓賊只要時間快到就開始焦慮，一方面關心可和小波見面，一方面又害怕餵奶這件事。

隨著肚子越來越大，睡覺越來越無法一覺到天亮，除了頻尿之外，讓賊最受不了的就是無法預料何時會出現的抽筋，只好靠醫生說的鈣和看香蕉來減少抽筋的次數！

抽筋
痛
啊啊！

就塞小枕

枕頭
膝型抱枕
貓膩長型抱

為了好翻身，和預防腳的水腫，床上的朋友們越來越多，而可憐的波爸說他的位置越來越小了！

小波洗澡 & 嬰兒服

每天看著小波一點點成長，期待著他今天又多學會了什麼？用手繪將這樣的幸福通通收藏在本子裡。除了以照片寫下寶貝的成長日記，何不嘗試用畫的呢？只有手繪才能呈現出獨特的筆觸，即使時間久了，也不失味道。

2008.10.26

假日，趁著天氣好，波爸把小波波的衣服和英它配件們，　　拿出來洗了晾乾，用Baby的小衣架一件一件掛卜起來，波爸一邊掛卜一邊唸著：好可愛啊！看著波爸的背影，和一排小衣服們，這不就是幸福嗎?!

小波先生　　　　　　2008.3.
超愛洗澡，每次洗澡都超開心的！踢踢水，玩泡泡…總是笑咪咪，連不小心喝到水都笑咪咪的!!

手作生活 026

帶1枝筆去旅行
—— 從挑選工具、插畫練習到
親手做一本自己的筆記書

作者	王儒潔
美術設計	潘純靈
編輯	彭文怡
校對	連玉瑩
企劃統籌	李橘
總編輯	莫少閒
出版者	朱雀文化事業有限公司
地址	台北市基隆路二段13-1號3樓
電話	02-2345-3868
傳真	02-2345-3828
劃撥帳號	19234566朱雀文化事業有限公司
e-mail	redbook@ms26.hinet.net
網址	http://redbook.com.tw
總經銷	成陽出版股份有限公司
ISBN	978-986-6780-70-7
初版七刷	2013.01
定價	250元

國家圖書館出版品預行編目

帶1枝筆去旅行---從挑選工具、插畫練習到
親手做一本自己的筆記書
王儒潔著———初版———
台北市：朱雀文化，2010.06
面：公分———（Hands 026）
ISBN　978-986-6780-70-7（平裝）
1.插畫　2.繪畫技法
947.45　　　　　　　　　　99007494

About買書

●朱雀文化圖書在北中南各書店及誠品、金石堂、何嘉仁等連鎖書店均有販售，如欲購買本公司圖書，
建議你直接詢問書店店員。如果書店已售完，請撥本公司經銷商北中南區服務專線洽詢。北區（03）
271-7085、中區（04）2291-4115和南區（07）349-7445。
●●至朱雀文化網站購書（http:// redbook.com.tw）。
●●●至郵局劃撥（戶名：朱雀文化事業有限公司，帳號：19234566），
掛號寄書不加郵資，4本以下無折扣，5～9本95折，10本以上9折優惠。
●●●●親自至朱雀文化買書可享9折優惠。